U0066063

水彩插畫輕鬆繪

畫茶出療癒系Q萌動物

　　如果有人問我為什麼喜歡畫畫？我會很簡單的回答他：「因為畫畫的時候很快樂！」當做一件事情能夠得到反饋，就會覺得這件事情做起來有趣，會有動力繼續下去，畫畫是一個很直接能得到「結果」的行為，畫了十分鐘後，你會看到畫紙塗滿了顏色或是線條，先不論畫畫的好壞，當你無目的的畫畫，其實會覺得在畫畫的過程中，得到一種抒發，有點像是寫日記抒發情緒，而畫畫就是一種畫自己心境的行為。有很多人說很喜歡看我的畫，很自在輕鬆的線條，事實上我在畫畫的時候，心境的確也是如此的；我畫畫的題材大都是生活周遭所見的美好事物，所以我畫書桌上的文具、擺盤美的餐點食物、綠意盎然的植物⋯⋯ 而這本書我畫的是動物，不管你是養狗養貓、兔子，舉凡可愛的動物都被我網羅在這本書裡面，可以說我這本書是紙上動物園也不為過。

　　一開始我先畫的動物，是我養過的寵物，國中時期看到白博美幼犬的海報，就把它買回家貼在書桌前，長大後也圓了夢，真的養了一隻撒嬌的白博美，後來怕牠一個人（一隻狗）的時候孤單，又養了迷你長毛臘腸陪牠，兩個寶貝都陪伴我幾年的時間，但在這之前還有養過兔子、紅蓮燈、烏龜、蝸牛⋯⋯，人喜歡被需要，會想證明自己有能力可以照顧小動物，但其實也是需要一個溫暖的陪伴，現在的人工作生活忙碌，但內心常是空虛的，常把這些毛小孩當成自己的小孩般照顧著，有些人會想把自己的毛

小孩用畫筆記錄下來，所以才有這本書的產生，書中有仔細的步驟，可以讓新手跟著畫，再加上有感情的加持，應該可以更容易畫出自己心愛的毛小孩。

　　另外書中還有鳥類的水彩教學，這是我個人很喜歡畫的動物，每次在戶外或書籍上看到羽翼鮮豔的鳥類，無一不令人驚嘆，怎麼可以有這麼鮮豔的羽毛！還有那漸層的顏色，羽毛被光線照射後又呈現不同的色澤，頓時覺得我的調色盤失色了不少，但我們還是可以用水和顏料把鳥類那些姿態與鮮豔羽翼繪出來，這本書畫了很多不同種類的鳥類，為我這本動物水彩書增添多點豐富色彩，希望也能把鳥類之美傳遞給你們。

好日吉 workshop 繪畫教學老師

簡文萱 *Hazel*

經歷
蒙德里安畫室美術教學、蓋迪藝術教育機構美術老師、明倫高中美術班、台北藝術大學美術系

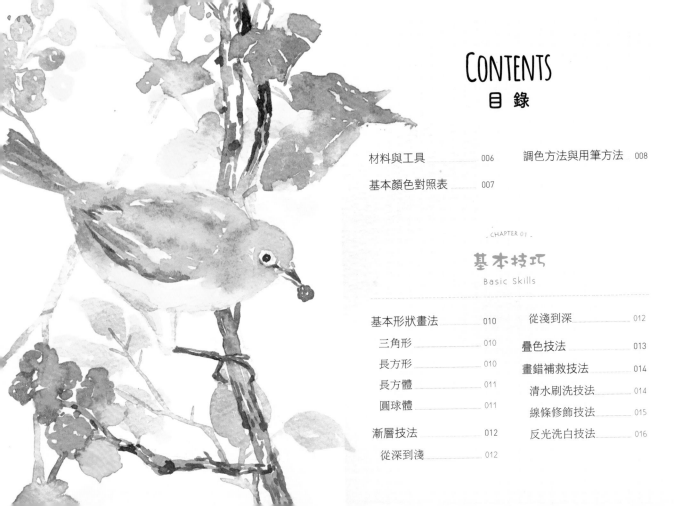

Contents
目 錄

- CHAPTER 01 -

基本技巧
Basic Skills

鳥
BIRD

貓
CAT

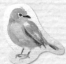

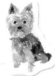

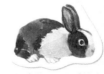

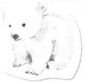

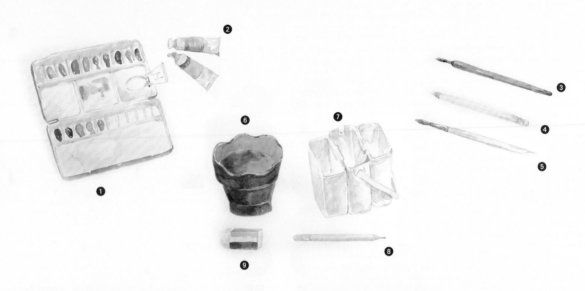

● 調色盤：放置顏料與調色時使用。

● 顏料：初學者可選擇 12 色或 18 色水彩，廠牌可依個人喜好挑選。

● 圭筆：筆尖極細，常用於繪製細線與各式細節。

● 白色油性色鉛筆：在水彩上色前，塗畫須留白處時使用。

● 水彩筆：沾取顏料調色與上色時使用。本書使用 12 號水彩筆。

● 折疊式洗筆筒：裝水洗筆用，方便攜帶。

● 可提式洗筆筒：裝水洗筆用，有分隔層。

● 鉛筆：繪製底稿時使用。

● 橡皮擦：擦除鉛筆線時使用。

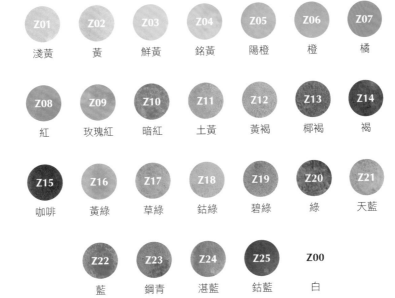

Z01 淺黃	Z02 黃	Z03 鮮黃	Z04 銘黃	Z05 陽橙	Z06 橙	Z07 橘
Z08 紅	Z09 玫瑰紅	Z10 暗紅	Z11 土黃	Z12 黃褐	Z13 椰褐	Z14 褐
Z15 咖啡	Z16 黃綠	Z17 草綠	Z18 鈷綠	Z19 碧綠	Z20 綠	Z21 天藍
Z22 藍	Z23 鋼青	Z24 湛藍	Z25 鈷藍	Z00 白		

◎ 調色方法

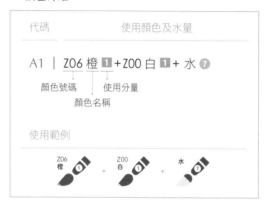

代碼	使用顏色及水量
A1	Z06 橙 **1** + Z00 白 **1** + 水 **7**

顏色號碼　使用分量
　　　顏色名稱

使用範例

Z06 橙 **1** ＋ Z00 白 **1** ＋ 水 **7**

將水彩筆筆毛分成十等分，表示使用分量的多少，請見下方圖表。

◎ 用筆方法

使用少於半截筆刷上色，為筆尖，常用於暈染較小的面積或勾畫細節。

使用大於半截筆刷上色，為筆腹，常用於暈染較大的面積。

★書中步驟說明的上、下、左、右方位皆以照片方向為主。

基本技巧

basic skills

基本形狀畫法

三角形

01 以筆腹由左下到右上暈染斜線。

02 以筆腹由左到右暈染橫線。

03 以筆腹由左上到右下暈染斜線。

04 如圖，三角形繪製完成。

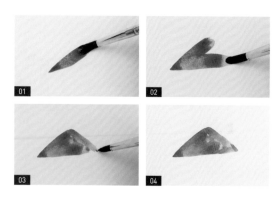

長方形

01 以筆腹由上往下暈染短邊。

02 以筆腹由左到右暈染長邊。

03 以筆腹將短邊與長邊圍出的區域暈染上色。

04 如圖，長方形繪製完成。

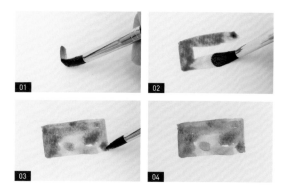

長方體

01 以筆腹暈染平行四邊形，並留反光白點，增加立體感，以繪製表面。

02 取較深顏色，以筆腹暈染左側面，並與表面之間留反光白線。

03 取更深顏色，以筆腹暈染右側面，並與表面及右側面之間留反光白線。

04 如圖，長方體繪製完成。

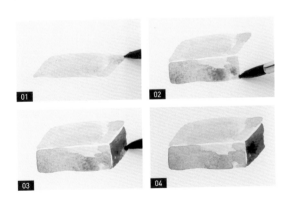

圓球體

01 以筆腹在左方暈染弧形。

02 以筆腹在右方暈染弧形，並留反光白點，增加立體感。

03 取較深顏色，以筆尖在右下方勾畫弧線，以繪製暗部。

04 如圖，圓球體繪製完成。

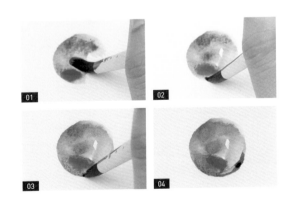

漸層技法

從深到淺

A1 Z22 藍 **7** + 水 **2**

01 取 A1，以筆腹暈染上色。

02 以筆腹持續由左向右暈染，顏色自然逐漸變淺。

03 如圖，由深到淺暈染完成。

從淺到深

A1 Z22 藍 **1** + 水 **9**　　**A3** Z22 藍 **2** + 水 **5**

A2 Z22 藍 **1** + 水 **7**　　**A4** Z22 藍 **3** + 水 **3**

01 取 A1，以筆腹由左向右暈染。

02 取 A2，以筆腹從 A1 顏色尾端接續向右暈染。（註：須在水彩未乾前接續暈染，顏色的漸層才會自然。）

03 取 A3，以筆腹從 A2 顏色尾端接續向右暈染。

04 取 A4，以筆腹從 A3 顏色尾端接續向右暈染。

05 如圖，從淺到深暈染完成。

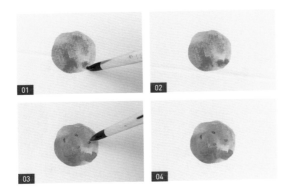

Basic Skills
基本技巧

疊色技法

A1 Z22 藍 **1** + 水 **7**　　**A2** Z10 暗紅 **1** + 水 **5**

01　取 A1，以筆尖暈染圓形。

02　將圓形靜置，待顏料中的水分變乾。（註：須等第一層顏料較乾後才能疊色，以免顏料過度暈開。）

03　取 A2，以筆尖在圓上暈染小點。

04　如圖，疊色繪製完成。

OK 在第一層顏料稍微乾後疊色，使兩種顏色自然融合。

NG 在第一層顏料過濕時疊色，使兩種顏色過度暈開。

Basic Skills
基本技巧

畫錯補救技法

清水刷洗技法

使用時機 | 繪製物品時,須清除超出預計上色範圍的顏料時使用。

01 以筆腹暈染圓形時,不小心暈染到圓形外。

02 將水彩筆放入清水中洗淨,並在折疊式洗筆筒邊緣將多餘的水分壓乾。

03 以筆腹刷洗圓外多餘的顏料。

04 用手取衛生紙按壓水彩筆刷洗過之處,將多餘的水分吸乾。

05 再次沾取顏料後,以筆尖補畫刷洗過多之處。

06 如圖,即完成清水刷洗技法。

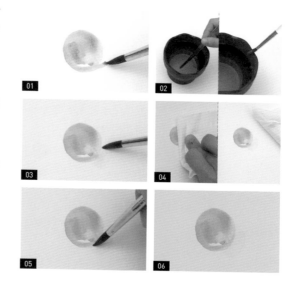

線條修飾技法

使用時機｜繪製物品時，須柔化過於銳利的線條筆觸時使用。

01 以筆腹暈染圓形邊緣。

02 如圖，圓形右下方邊緣線條過於銳利。

03 將水彩筆放入清水中洗淨。

04 在折疊式洗筆筒邊緣將水彩筆多餘的水分壓乾。

05 以筆尖將線條刷淡。

06 如圖，即完成線條修飾技法。

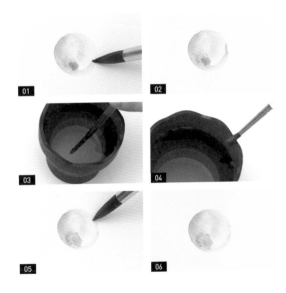

反光洗白技法

使用時機 | 繪製物品時，須補畫反光處或刷淡過深的顏色時使用。

01　以筆腹暈染圓形。

02　如圖，無預留反光白線。

03　將水彩筆放入清水中洗淨，並在折疊式洗筆筒邊緣將多餘的水分壓乾。

04　以衛生紙將水彩筆多餘的水分吸乾。

05　以筆尖在圓形下方勾畫反光白線。

06　如圖，即完成反光洗白技法。

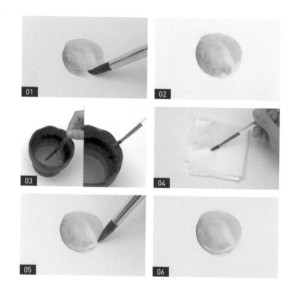

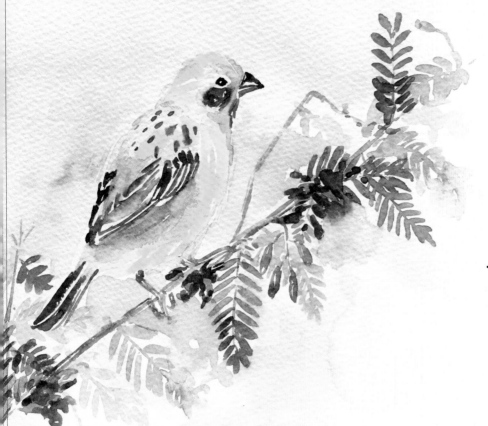

CHAPTER 02

鳥
bird

鳥 BIRD

白文鳥

🐰 調色方法 Color

A1	Z11 土黃 **1** ＋ 水 **9**
A2	Z15 咖啡 **1** ＋ Z21 天藍 **1** ＋ 水 **9**
A3	Z07 橘 **2** ＋ 水 **6**
A4	Z07 橘 **2** ＋ Z13 椰褐 **1** ＋ 水 **6**
A5	Z15 咖啡 **5** ＋ Z23 鋼青 **2** ＋ 水 **2**
A6	Z07 橘 **2** ＋ Z15 咖啡 **1** ＋ 水 **7**
A7	Z07 橘 **1** ＋ Z15 咖啡 **1** ＋ 水 **7**
A8	Z15 咖啡 **5** ＋ Z23 鋼青 **3** ＋ 水 **1**

🐻 步驟說明 Step by step

線稿

01
取 A1，以水彩筆筆尖暈染頭部左側。

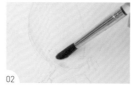

02
以筆腹暈染身體左半部。

03
以筆尖持續暈染身體右半部。

04
以筆腹暈染尾巴。

05
取 A2，以筆尖暈染身體左側。

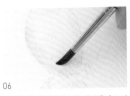

06
以筆腹持續暈染身體左下方。

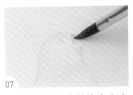

07
取 A3，以筆尖暈染上方鳥喙。

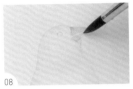

08
以筆尖暈染下方鳥喙，並在上下鳥喙間預留白線。

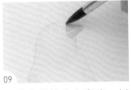

09
以筆尖暈染上方鳥喙，以加強層次感。

10
以筆尖暈染左腳。

11
以筆尖持續暈染左腳的鳥爪。

12
以筆尖暈染右腳。

13
以筆尖持續暈染右腳的鳥爪。

14
取 A4，以筆尖暈染左腳的鳥爪，以繪製暗部。

15
以筆尖刻畫出左腳的細部紋路。

16 以筆尖暈染右腳的鳥爪，以繪製暗部。

17 以筆尖持續繪製右腳的暗部。

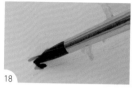

18 取 A5，以筆尖暈染左側樹枝。

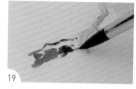

19 以筆尖持續暈染左側的樹枝，並留反光白點與白線，增加立體感。

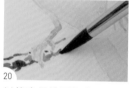

20 以筆尖暈染兩隻鳥爪間的樹枝。

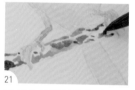

21 以筆尖持續暈染鳥爪間的樹枝，並留反光白點與白線，表現出樹枝的紋理。

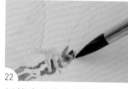

22 以筆尖暈染右側樹枝。

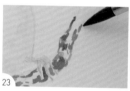

23 以筆尖持續暈染右側的樹枝，並留反光白點與白線。

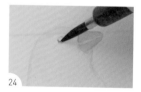

24 取 A5，以圭筆筆尖暈染眼睛下方的輪廓。

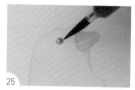

25 以筆尖持續暈染眼睛，並在眼睛左上方預留反光白點，增加立體感。

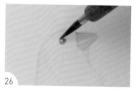

26 取 A6，以筆尖勾畫眼睛左側邊緣，以繪製輪廓。

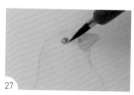

27 以筆尖持續勾畫眼睛右側的輪廓。

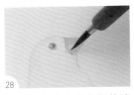

28
以筆尖勾畫鳥喙左側的邊
緣，以繪製輪廓。

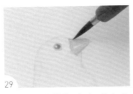

29
以筆尖持續勾畫鳥喙上方
的輪廓。

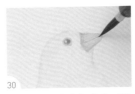

30
取 A7，以筆尖勾畫上下鳥
喙間的分界線。

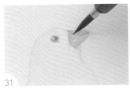

31
以筆尖在上方鳥喙暈染小
點，以繪製鼻孔。

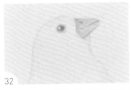

32
如圖，眼睛與鳥喙細節繪
製完成。

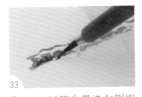

33
取 A8，以筆尖暈染左側樹
枝下方，以繪製暗部。

34
以筆尖繪製鳥爪間樹枝的
暗部。

35
以筆尖繪製右側樹枝的暗
部。

36
如圖，白文鳥繪製完成。

白文鳥繪製
停格動畫 QRcode

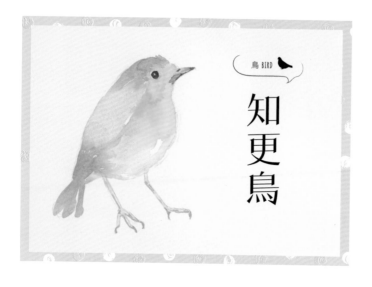

鳥 BIRD

知更鳥

🐰 調色方法 Color

A1	Z11 土黃 8 + 水 1
A2	Z11 土黃 2 + 水 3
A3	Z05 陽橙 5 + 水 5
A4	Z06 橙 7 + 水 1
A5	Z13 椰褐 5 + 水 3
A6	Z15 咖啡 4 + Z23 鋼青 3 + 水 3
A7	Z15 咖啡 9 + Z23 鋼青 3
A8	Z11 土黃 1 + Z15 咖啡 1 + 水 9
A9	Z07 橘 3 + Z04 銘黃 1 + 水 3
A10	Z12 黃褐 1 + Z15 咖啡 1 + 水 5

🐻 步驟說明 Step by step

線稿

01

取 A1，以水彩筆筆腹暈染頭部。

02

以筆尖持續暈染頭部。

03

取 A2，以筆腹暈染翅膀上方。

22

04
以筆尖持續暈染翅膀。

05
以筆腹暈染胸部。

06
以筆尖暈染身體。

07
取 A3，以筆尖暈染頭部，
並預留眼睛不上色。

08
以筆尖暈染胸部。

09
以筆尖持續暈染腹部。

10
取 A4，以筆尖暈染翅膀與
身體的交界處，以增加層
次感。

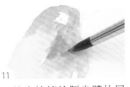

11
以筆尖持續繪製身體的層
次感。

12
取 A5，以筆尖勾畫翅膀下
方。

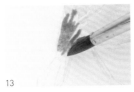

13
以筆尖持續勾畫翅膀的下
方。

14
以筆尖暈染尾巴。

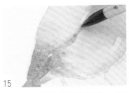

15
以筆尖暈染翅膀邊緣，以
增加層次感。

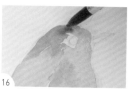

16 以筆尖暈染頭部上方，以增加層次感。

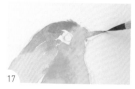

17 取 A6，以圭筆筆尖暈染上方鳥喙。

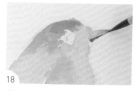

18 取 A7，以筆尖暈染下方鳥喙。

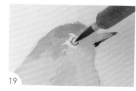

19 以筆尖勾畫眼睛的輪廓。

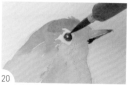

20 以筆尖暈染眼睛，並留反光白點，增加立體感。

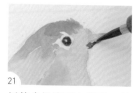

21 以筆尖暈染下方鳥喙，以繪製暗部。

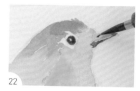

22 以筆尖暈染上方鳥喙，以繪製鼻孔。

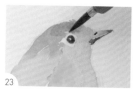

23 取 A8，以筆尖暈染眼睛的周圍。

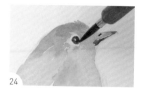

24 以筆尖持續暈染眼睛的周圍。

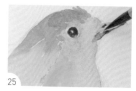

25 以筆尖勾畫上下鳥喙間的交界線。

26 取 A9，以筆尖勾畫左腳的左側邊緣。

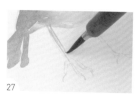

27 以筆尖勾畫左腳的右側邊緣，並留反光白線。

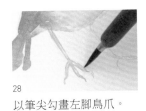

28 以筆尖勾畫左腳鳥爪。

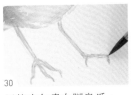

29 以筆尖勾畫右腳。

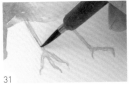

30 以筆尖勾畫右腳鳥爪。

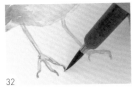

31 取A10，以筆尖勾畫左腳的邊緣，以繪製暗部。

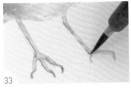

32 以筆尖繪製左腳鳥爪的暗部。

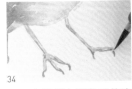

33 以筆尖勾畫右腳的邊緣，以繪製暗部。

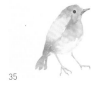

34 以筆尖繪製右腳鳥爪的暗部。

35 如圖，知更鳥繪製完成。

知更鳥繪製
停格動畫 QRcode

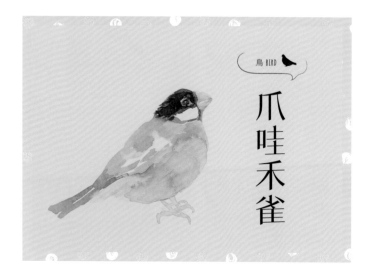

鳥 BIRD

爪哇禾雀

調色方法 Color

A1	Z15 咖啡 8 + Z23 鋼青 2
A2	Z15 咖啡 1 + Z23 鋼青 1 + 水 5
A3	Z15 咖啡 1 + Z21 天藍 1 + 水 8
A4	Z15 咖啡 6 + Z23 鋼青 2 + 水 1
A5	Z07 橘 2 + Z15 咖啡 1 + 水 7
A6	Z07 橘 3 + Z14 褐 1 + 水 4
A7	Z15 咖啡 9 + Z23 鋼青 3
A8	Z07 橘 2 + 水 5
A9	Z07 橘 1 + Z15 咖啡 1 + 水 7
A10	Z07 橘 1 + Z13 椰褐 1 + 水 7

步驟說明 Step by step

線稿

01
取 A1，以水彩筆筆尖暈染
頭部。

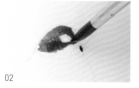

02
以筆尖持續暈染頭部，並
預留眼睛不上色。

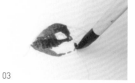

03
以筆尖持續暈染頭部，並
預留頭部下方不上色。

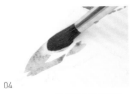

04
取 A2，以筆腹暈染翅膀，並留反光白線，增加立體感。

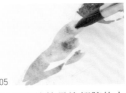

05
以筆尖持續暈染翅膀的上方。

06
以筆尖持續暈染翅膀的下方，並留反光白線。

07
以筆尖暈染胸部與腹部。

08
取 A3，以筆腹暈染身體下方。

09
以筆尖持續暈染腹部。

10
以筆尖持續暈染身體的下方。

11
取 A4，以筆尖暈染尾巴，並留反光白線。

12
以筆尖暈染尾巴與身體的交界處。

13
以筆尖持續暈染尾巴的下方。

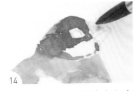

14
取 A5，以筆尖暈染上方鳥喙。

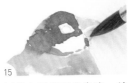

15
以筆尖暈染下方鳥喙，並在上下鳥喙間預留白線。

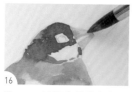

16 取 A6，以筆尖暈染上方鳥喙，以繪製暗部。

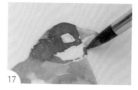

17 以筆尖繪製下方鳥喙的暗部。

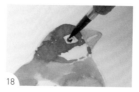

18 取 A7，以圭筆筆尖暈染眼睛，並留反光白點，增加立體感。

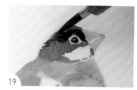

19 以筆尖暈染頭部上方，以增加層次感。

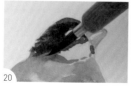

20 以筆尖持續繪製頭部的層次感。

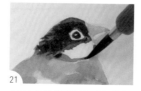

21 以筆尖繪製頭部下方的層次感。

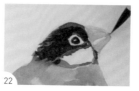

22 取 A8，以筆尖勾畫上方鳥喙的輪廓。

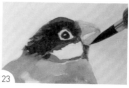

23 以筆尖勾畫下方鳥喙的輪廓。

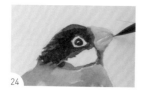

24 取 A9，以筆尖勾畫上下鳥喙間的交界線。

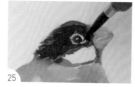

25 取 A10，以筆尖暈染眼睛的周圍。

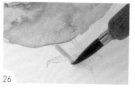

26 以筆尖暈染左腳。

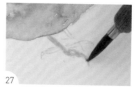

27 以筆尖暈染左腳鳥爪，並留反光白點。

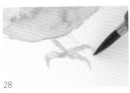

28

以筆尖持續暈染左腳的鳥
爪。

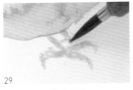

29

以筆尖暈染右腳。

30

以筆尖暈染右腳鳥爪。

31

以筆尖暈染身體下方，以
增加層次感。

32

以筆尖持續繪製身體下方
的層次感。

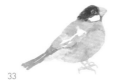

33

如圖，爪哇禾雀繪製完成。

爪哇禾雀繪製
停格動畫 QRcode

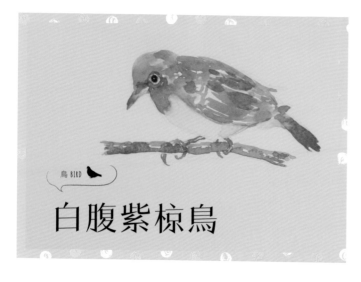

鳥 BIRD

白腹紫椋鳥

A1	Z09 玫瑰紅 **7** + Z23 鋼青 **1** + 水 **1**
A2	Z09 玫瑰紅 **5** + Z23 鋼青 **1** + 水 **1**
A3	Z09 玫瑰紅 **1** + Z21 天藍 **6** + 水 **3**
A4	Z09 玫瑰紅 **2** + Z23 鋼青 **1** + 水 **9**
A5	Z15 咖啡 **9** + Z23 鋼青 **3**
A6	Z15 咖啡 **5** + Z23 鋼青 **2** + 水 **4**
A7	Z13 椰褐 **2** + Z23 鋼青 **1** + 水 **8**
A8	Z12 黃褐 **2** + Z15 咖啡 **1** + 水 **4**
A9	Z09 玫瑰紅 **5** + Z23 鋼青 **1** + 水 **8**
A10	Z03 鮮黃 **1** + Z12 黃褐 **1** + 水 **7**

🐻 **步驟說明** Step by step

線稿

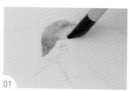

01
取 A1，以水彩筆筆腹暈染頭部。

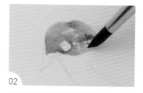

02
以筆尖持續暈染頭部，並預留眼睛不上色。

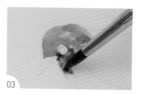

03
取 A2，以筆尖暈染胸部。

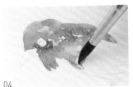

04
以筆尖暈染翅膀左上方，並留反光白點，增加立體感。

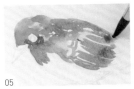

05
以筆尖持續暈染翅膀，並留白線，以表現羽毛的層次感。

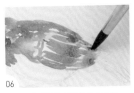

06
以筆尖暈染翅膀右下方，並留白線。

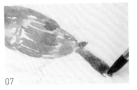

07
以筆尖暈染尾巴。

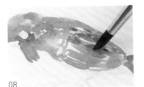

08
取 A3，以筆尖暈染翅膀上方，以增加層次感。

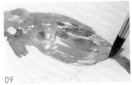

09
以筆尖暈染翅膀下方的輪廓。

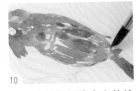

10
以筆尖繪製翅膀上方的輪廓。

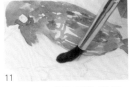

11
取 A4，以筆腹暈染腹部。

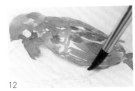

12
以筆尖持續暈染身體右下方。

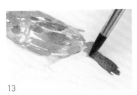

13
以筆尖持續暈染尾巴的下方。

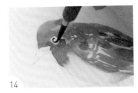

14
取 A5，以圭筆筆尖勾畫眼睛的輪廓。

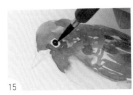

15
以筆尖暈染眼睛，並留反光白點。

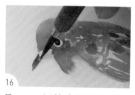
16 取A6，以筆尖暈染上方鳥喙。

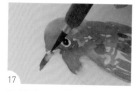
17 取清水，以筆尖持續暈染上方鳥喙。

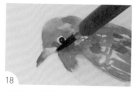
18 以筆尖暈染下方鳥喙。

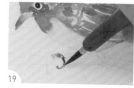
19 以筆尖勾畫左腳鳥爪，並留反光白點。

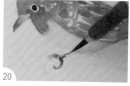
20 以筆尖勾畫左腳的左側邊緣。

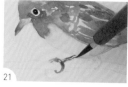
21 以筆尖勾畫左腳的右側邊緣，並留反光白線，增加立體感。

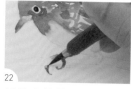
22 以筆尖持續勾畫左腳鳥爪，並留反光白點。

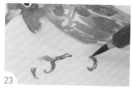
23 以筆尖勾畫右腳鳥爪，並留反光白點。

24 以筆尖持續勾畫右腳的鳥爪。

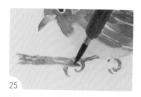
25 取A7，以筆尖暈染左側樹枝，並留反光白線。

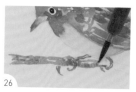
26 以筆尖暈染兩隻鳥爪間的樹枝，並留反光白線。

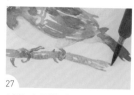
27 以筆尖暈染右側樹枝，並留反光白線。

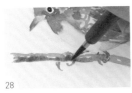

28
取 A8，以筆尖暈染左側樹枝，以繪製暗部。

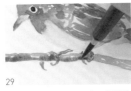

29
以筆尖繪製兩隻鳥爪間的樹枝暗部。

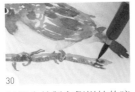

30
以筆尖繪製右側樹枝的暗部。

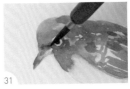

31
取 A9，以筆尖暈染鳥喙與頭部的交界處。

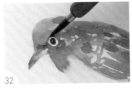

32
以筆尖暈染眼睛上方。

33
取 A10，以筆尖暈染眼睛的周圍。

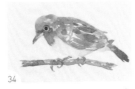

34
如圖，白腹紫椋鳥繪製完成。

白腹紫椋鳥繪製
停格動畫 QRcode

A2

A3

A4

A5

A6

A7

A8

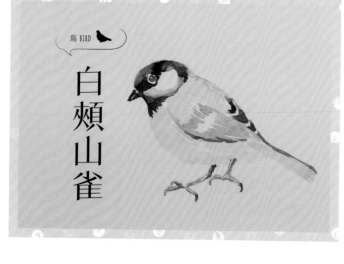

鳥 BIRD

白頰山雀

調色方法 Color

A1	Z15 咖啡 **9** + Z23 鋼青 **3**
A2	Z17 草綠 **2** + Z11 土黃 **2** + 水 **6**
A3	Z24 湛藍 **1** + Z15 咖啡 **2** + 水 **6**
A4	Z24 湛藍 **4** + Z15 咖啡 **2** + 水 **3**
A5	Z15 咖啡 **1** + Z23 鋼青 **1** + 水 **9**
A6	Z15 咖啡 **1** + Z21 天藍 **1** + 水 **2**
A7	Z15 咖啡 **4** + Z23 鋼青 **2** + 水 **8**
A8	Z15 咖啡 **1** + Z22 藍 **1** + 水 **5**

步驟說明 Step by step

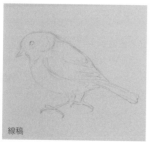

線稿

01
取 A1，以水彩筆筆尖暈染鳥喙。

02
以筆尖暈染頭部。

03
以筆尖持續暈染頭部，並預留眼睛不上色。

34

04
以筆尖持續暈染頭部，並
預留眼睛下方不上色。

05
取 A2，以筆腹暈染胸部。

06
以筆腹暈染腹部。

07
以筆尖持續暈染腹部。

08
以筆腹暈染翅膀上方。

09
取 A3，以筆尖暈染翅膀上
方，以增加層次感。

10
以筆尖暈染翅膀下方，並
預留部分翅膀不上色。

11
以筆尖持續暈染翅膀的下
方。（註：以線條筆觸繪
製可表現動物毛的質感。）

12
以筆尖暈染尾巴。

13
取 A4，以筆尖暈染背部。

14
以筆尖持續暈染背部，並
預留白線不上色。

15
以筆尖暈染翅膀的輪廓。

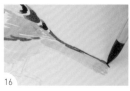

16 以筆尖暈染尾巴的輪廓。

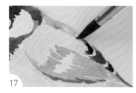

17 取A5，以筆尖暈染背部上方。

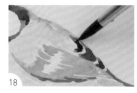

18 以筆尖持續暈染背部的上方。

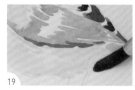

19 以筆腹暈染腹部，以增加層次感。

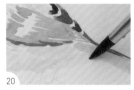

20 以筆尖暈染腹部下方。

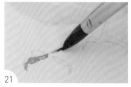

21 取A6，以筆尖勾畫左腳鳥爪，並留反光白點，增加立體感。

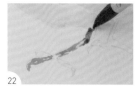

22 以筆尖勾畫左腳，並留反光白點。

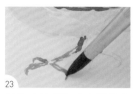

23 以筆尖持續勾畫左腳的鳥爪。

24 以筆尖勾畫右腳鳥爪，並留反光白點。

25 以筆尖勾畫右腳，並留反光白點。

26 以筆尖持續勾畫右腳的鳥爪。

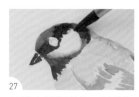

27 以筆尖暈染頭部，以增加層次感。

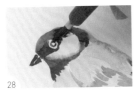

28
取 A7，以圭筆筆尖勾畫眼睛的輪廓。

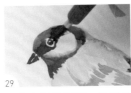

29
以筆尖暈染眼睛，並留反光白點。

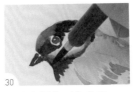

30
以筆尖暈染下方鳥喙。

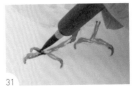

31
取 A8，以筆尖勾畫左腳鳥爪，以繪製暗部。

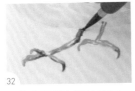

32
以筆尖繪製左腳的暗部。

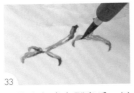

33
以筆尖勾畫右腳鳥爪，以繪製暗部。

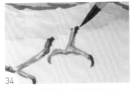

34
以筆尖繪製右腳的暗部。

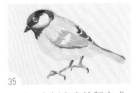

35
如圖，白頰山雀繪製完成。

白頰山雀繪製
停格動畫 QRcode

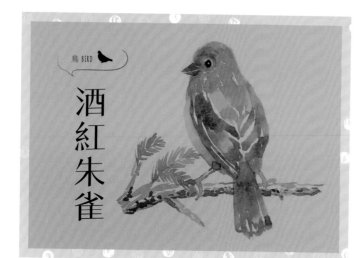

鳥 BIRD

酒紅朱雀

A1	Z10 暗紅 9 + 水 1
A2	Z10 暗紅 8 + Z22 藍 2 + 水 1
A3	Z10 暗紅 8 + Z22 藍 2 + 水 3
A4	Z09 玫瑰紅 5 + 水 5
A5	Z15 咖啡 5 + Z23 鋼青 2 + 水 3
A6	Z15 咖啡 9 + 水 3
A7	Z15 咖啡 1 + Z11 土黃 1 + 水 6
A8	Z17 草綠 8 + 水 1
A9	Z20 綠 2 + Z14 褐 1 + 水 4
A10	Z15 咖啡 2 + Z22 藍 1 + 水 2

步驟說明 Step by step

線稿

01 取 A1，以水彩筆筆腹暈染頭部。

02 以筆尖持續暈染頭部，並預留眼睛不上色。

03 以筆尖暈染頸部。

04
以筆腹暈染背部。

05
以筆尖持續暈染背部。

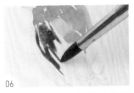

06
取 A2，以筆尖暈染左側翅膀上方，並留反光白線，增加立體感。

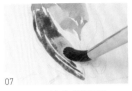

07
以筆腹暈染左側翅膀。

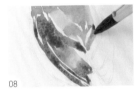

08
以筆尖暈染右側的翅膀上方。

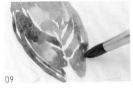

09
以筆尖持續暈染右側的翅膀，並留反光白線。

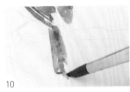

10
取 A3，以筆尖暈染尾巴。

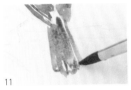

11
以筆尖持續暈染尾巴。

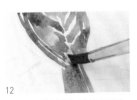

12
取 A4，以筆尖暈染尾巴，以增加層次感。

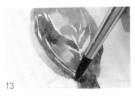

13
以筆尖暈染腹部。

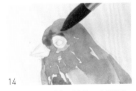

14
以筆尖暈染頭部，以增加層次感。

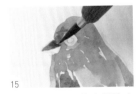

15
取 A5，以圭筆筆尖暈染上方鳥喙。

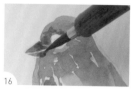

16 以筆尖暈染下方鳥喙。

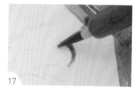

17 以筆尖勾畫左腳。

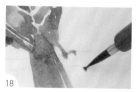

18 以筆尖勾畫右腳。

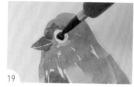

19 取 A6，以筆尖暈染眼睛，並留反光白點，增加立體感。

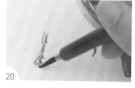

20 取 A7，以筆尖暈染左側的樹枝，並留反光白線。

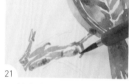

21 以筆尖持續暈染左側的樹枝。

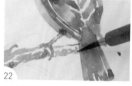

22 以筆尖暈染雙腳之間的樹枝。

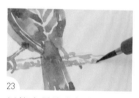

23 以筆尖暈染右側的樹枝。

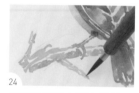

24 以筆尖暈染左下方樹枝。

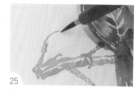

25 取 A8，以筆尖勾畫葉脈。

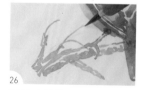

26 以筆尖持續勾畫葉脈。

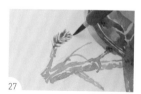

27 取 A9，以筆尖暈染左方葉片。

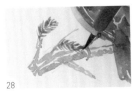

28

以筆尖暈染右側葉片。

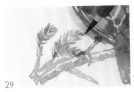

29

以筆尖持續暈染右側的葉片。

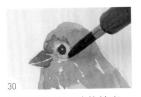

30

以筆尖暈染眼睛的輪廓。

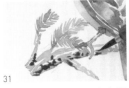

31

取 A10，以筆尖暈染左側的樹枝，以繪製暗部。

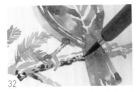

32

以筆尖繪製雙腳之間的樹枝暗部。

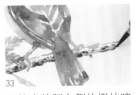

33

以筆尖繪製右側的樹枝暗部。

34

如圖，酒紅朱雀繪製完成。

酒紅朱雀繪製
停格動畫 QRcode

A1
A2
A3
A4
A5
A6
A7
A8
A9
A10
A11
A12
A13
A14

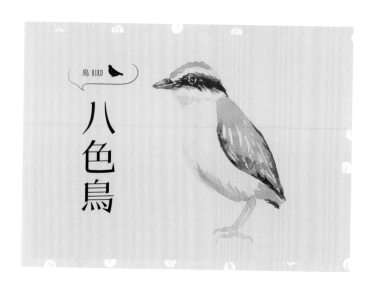

鳥 BIRD

八色鳥

八色鳥繪製
停格動畫 QRcode

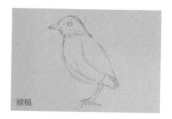

線稿

🐰 調色方法 Color

A1	Z12 黃褐 **5** + Z14 褐 **1**
A2	Z15 咖啡 **6** + Z24 湛藍 **4**
A3	Z15 咖啡 **6** + Z24 湛藍 **3** + 水 **7**
A4	Z15 咖啡 **6** + Z24 湛藍 **4**
A5	Z13 椰褐 **1** + 水 **9**
A6	Z07 橘 **7** + 水 **1**
A7	Z18 鈷綠 **4** + Z23 鋼青 **2** + 水 **4**
A8	Z21 天藍 **6** + 水 **1**
A9	Z24 湛藍 **7** + Z15 咖啡 **1** + 水 **1**
A10	Z24 湛藍 **8** + Z15 咖啡 **2** + 水 **1**
A11	Z13 椰褐 **1** + 水 **9**
A12	Z07 橘 **1** + Z14 褐 **1** + 水 **8**
A13	Z15 咖啡 **8** + Z24 湛藍 **6** + 水 **2**
A14	Z15 咖啡 **1** + Z11 土黃 **1** + 水 **9**

01 取 A1，以圭筆筆尖暈染頭部上方。

02 取 A2，以筆尖暈染上方鳥喙。

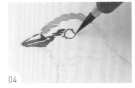

03 以筆尖暈染下方鳥喙，並在上下鳥喙間預留白線。

04 以筆尖暈染頭部，並勾畫眼睛的輪廓。

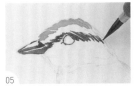

05 以筆尖持續暈染頭部，並預留眼睛不上色。

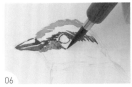

06 取 A3，以筆尖暈染頭部下方。

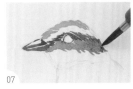

07 以筆尖暈染頭部下方。

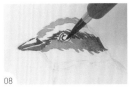

08 取 A4，以筆尖勾畫眼睛的輪廓。

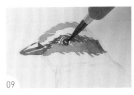

09 以筆尖暈染眼睛，並留反光白點，增加立體感。

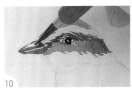

10 以筆尖在上方鳥喙暈染小點，以繪製鼻孔。

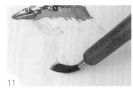

11 取 A5，以筆腹暈染胸部。

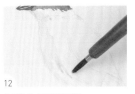

12 以筆尖暈染腹部。

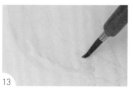

13 以筆尖持續暈染腹部。

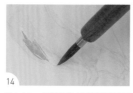

14 取 A6，以筆尖暈染腹部下方。（註：以線條筆觸繪製可表現動物毛的質感。）

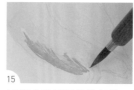

15 以筆尖持續暈染腹部的下方。

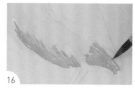

16 以筆尖暈染尾巴。

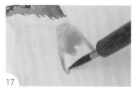

17 取 A7，以筆尖暈染翅膀上方。

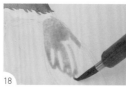

18 以筆尖持續暈染翅膀的上方，並留反光白點與白線，增加立體感。

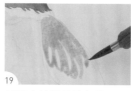

19 以筆尖持續暈染翅膀。

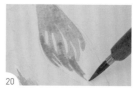

20 取 A8，以筆尖暈染翅膀。

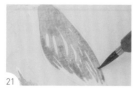

21 以筆尖持續暈染翅膀。

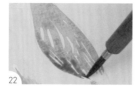

22 取 A9，以筆尖暈染翅膀下方，並留反光白線。

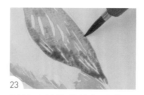

23 以筆尖持續暈染翅膀的下方。

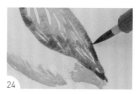

24 取 A10，以筆尖暈染翅膀的輪廓。

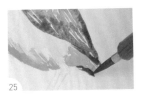

25
以筆尖暈染另一側翅膀的
下方。

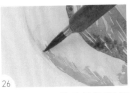

26
取 A11，以筆尖暈染腹部
的輪廓。

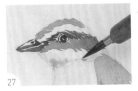

27
以筆尖暈染頸部。

28
取 A12，以筆尖勾畫右前
腳。

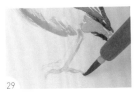

29
以筆尖勾畫右前腳鳥爪。

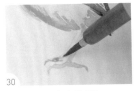

30
以筆尖勾畫左後腳。

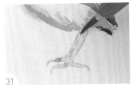

31
以筆尖勾畫左後腳鳥爪。

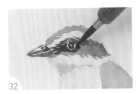

32
取 A13，以筆尖暈染眼睛
的周圍。

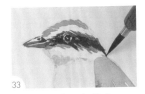

33
以筆尖暈染頭部後方。

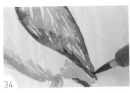

34
以筆尖持續暈染翅膀的輪
廓。

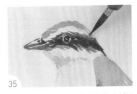

35
取 A14，以筆尖暈染頭部
後方，以增加層次感。

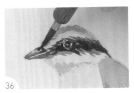

36
最後，以筆尖暈染上方鳥
喙即可。

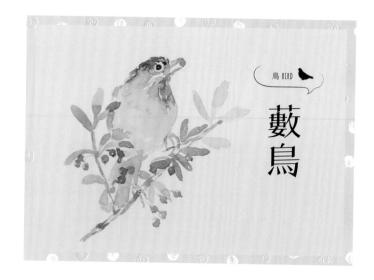

鳥 BIRD

藪鳥

藪鳥繪製
停格動畫 QRcode

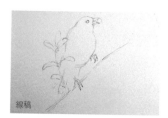

線稿

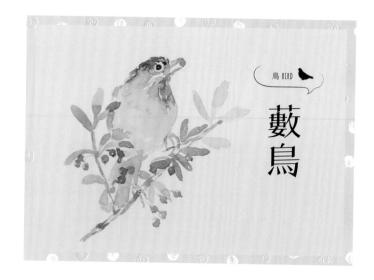

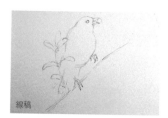

🐰 調色方法 Color

A1	Z14 褐 **3** + Z22 藍 **1** + 水 **3**
A2	Z14 褐 **2** + Z22 藍 **1** + 水 **3**
A3	Z04 銘黃 **3** + Z16 黃綠 **1** + 水 **5**
A4	Z17 草綠 **4** + Z14 褐 **1** + 水 **5**
A5	Z20 綠 **2** + Z15 咖啡 **2** + 水 **5**
A6	Z15 咖啡 **8** + Z23 鋼青 **2**
A7	Z15 咖啡 **1** + Z21 天藍 **1** + 水 **2**
A8	Z10 暗紅 **3** + Z14 褐 **1** + 水 **5**
A9	Z20 綠 **4** + Z14 褐 **1** + 水 **3**
A10	Z14 褐 **4** + Z22 藍 **1** + 水 **3**
A11	Z20 綠 **3** + Z14 褐 **1** + 水 **3**
A12	Z19 碧綠 **2** + Z14 褐 **1** + 水 **9**
A13	Z10 暗紅 **2** + 水 **4**
A14	Z23 鋼青 **1** + Z13 椰褐 **2** + 水 **8**
A15	Z15 咖啡 **6** + Z23 鋼青 **2** + 水 **6**
A16	Z15 咖啡 **8** + Z23 鋼青 **1**

配色
A1
A2
A3
A4
A5
A6
A7
A8
A9
A10
A11
A12
A13
A14
A15
A16

01
取 A1，以水彩筆筆尖暈染
上方鳥喙。

02
以筆尖暈染下方鳥喙。

03
取 A2，以筆尖暈染頭部上
方，並預留眼睛不上色。

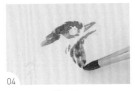

04
以筆尖暈染頸部。

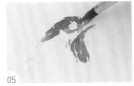

05
取 A3，以筆尖暈染鳥喙周
圍。

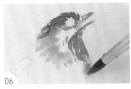

06
以筆尖暈染頸部。

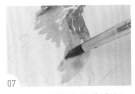

07
取 A4，以筆尖暈染腹部。

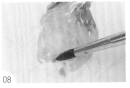

08
以筆尖持續暈染腹部。

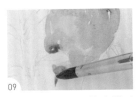

09
取 A5，以筆尖暈染身體下
方。

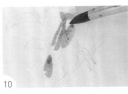

10
以筆尖暈染尾巴。

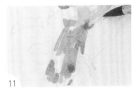

11
以筆尖持續暈染尾巴。

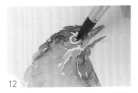

12
取 A6，以筆尖暈染眼睛的
輪廓。

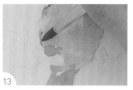

13 取 A7，以筆尖暈染身體左側的輪廓。

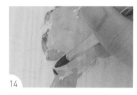

14 以筆尖持續暈染身體左側的輪廓。

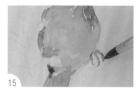

15 取 A8，以筆尖暈染右腳鳥爪。

16 以筆尖暈染左腳鳥爪。

17 取 A9，以筆尖暈染左上方的葉片。

18 以筆尖持續暈染左側的葉片。

19 取 A10，以筆尖暈染左側的樹枝，並留反光白線，增加立體感。

20 以筆尖暈染下方的樹枝，並留反光白線。

21 以筆尖暈染右側的樹枝，並留反光白線。

22 取 A11，以筆尖暈染右下方的葉片。

23 以筆尖持續暈染右上方的葉片。

24 取 A12，以筆尖暈染右上方的葉片。

25 以筆尖持續暈染右側的葉片。

26 取 A13，以筆尖在右側暈染狀元紅果實。

27 以筆尖暈染鳥喙中的狀元紅果實。

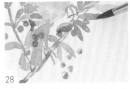

28 以筆尖持續暈染右下方的果實。

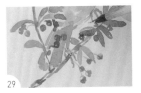

29 取 A14，以筆尖繪製連接果實與樹枝的莖部。

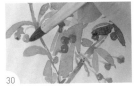

30 取 A15，以筆尖在果實上暈染小點，以繪製蒂頭。

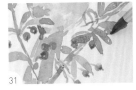

31 以筆尖持續繪製果實的蒂頭。

32 取 A16，以筆尖暈染眼睛，並留反光白點。

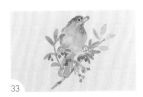

33 如圖，藪鳥繪製完成。

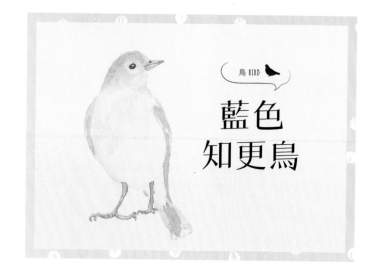

鳥 BIRD

藍色
知更鳥

🐰 **調色方法** Color

A1	Z21 天藍 **5** + 水 **5**
A2	Z21 天藍 **9** + 水 **1**
A3	Z22 藍 **2** + Z15 咖啡 **1** + 水 **7**
A4	Z15 咖啡 **2** + Z23 鋼青 **1** + 水 **7**
A5	Z15 咖啡 **1** + Z21 天藍 **1** + 水 **2**
A6	Z15 咖啡 **8** + 水 **2**
A7	Z15 咖啡 **3** + 水 **5**
A8	Z15 咖啡 **3** + Z23 鋼青 **2** + 水 **5**

🐻 **步驟說明** Step by step

線稿

01
取 A1，以水彩筆筆腹暈染頭部，並預留眼睛不上色。

02
以筆尖暈染頭部與脖子。

03
以筆尖暈染胸部。

04

以筆尖暈染腹部。

05

以筆尖持續暈染身體。

06

以筆尖暈染翅膀。

07

以筆尖暈染尾巴。

08

取 A2，以筆尖暈染頭部，以增加層次感。

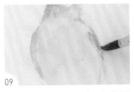

09

以筆尖繪製兩側翅膀的層次感。

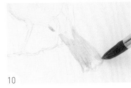

10

以筆尖暈染尾巴。

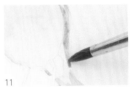

11

取 A3，以筆尖暈染右側翅膀下方，以繪製暗部。

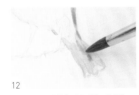

12

以筆尖繪製尾巴的暗部。

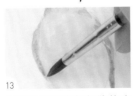

13

以筆尖繪製左側翅膀的暗部。

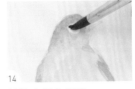

14

以筆尖暈染眼窩。

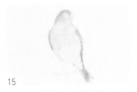

15

如圖，鳥的暗部繪製完成。

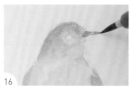

16 取 A4，以圭筆筆尖暈染上方鳥喙，並預留鼻孔不上色。

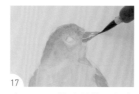

17 取 A5，以筆尖暈染下方鳥喙。

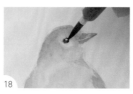

18 取 A6，以筆尖持續暈染眼睛，並預留反光白點。

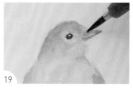

19 以筆尖在上方鳥喙暈染小點，以繪製鼻孔。

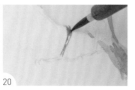

20 取 A7，以筆尖暈染左腳，並留反光白線，增加立體感。

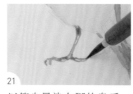

21 以筆尖暈染左腳的鳥爪，並留反光白線。

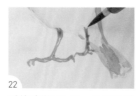

22 重複步驟 20-21，以筆尖暈染右腳及鳥爪。

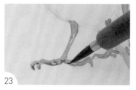

23 取 A8，以筆尖暈染左腳鳥爪，以繪製暗部。

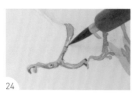

24 以筆尖繪製左腳的暗部。

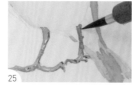

25 重複步驟 23-24，以筆尖繪製右腳及鳥爪的暗部。

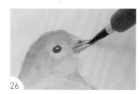

26 最後，以筆尖勾畫上下鳥喙間的分界線即可。

藍色知更鳥繪製
停格動畫 QRcode

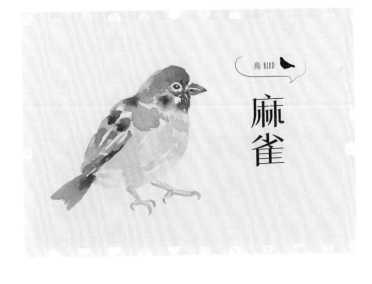

鳥 BIRD

麻雀

麻雀繪製
停格動畫 QRcode

線稿

調色方法 Color

A1	Z14 褐 **8** + 水 **1**
A2	Z15 咖啡 **8**
A3	Z14 褐 **1** + Z15 咖啡 **1** + 水 **6**
A4	Z13 椰褐 **1** + 水 **8**
A5	Z14 褐 **1** + Z11 土黃 **1** + 水 **4**
A6	Z14 褐 **3** + Z15 咖啡 **2** + 水 **1**
A7	Z14 褐 **2** + 水 **7**
A8	Z15 咖啡 **9**
A9	Z15 咖啡 **8** + Z23 鋼青 **2**
A10	Z14 褐 **1** + Z12 黃褐 **1** + 水 **6**
A11	Z15 咖啡 **1** + Z11 土黃 **1** + 水 **6**

53

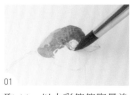

01
取 A1，以水彩筆筆腹暈染頭部。

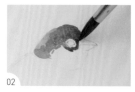

02
取 A2，以筆尖持續暈染頭部，並預留眼睛不上色。

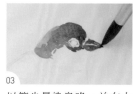

03
以筆尖暈染鳥喙，並在中間暈染白線。

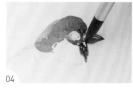

04
以筆尖暈染頸部。

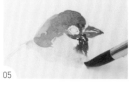

05
取 A3，以筆尖暈染頸部。

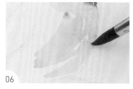

06
取 A4，以筆尖暈染腹部。

07
以筆尖暈染翅膀上方。

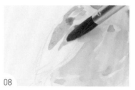

08
取 A5，以筆尖暈染翅膀上方。

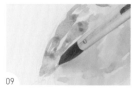

09
以筆尖持續暈染翅膀，並留反光白線，增加立體感。

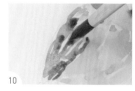

10
取 A6，以筆尖暈染翅膀，以增加層次感。

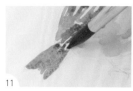

11
以筆尖暈染尾巴。

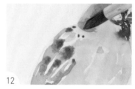

12
以筆尖暈染背部上方。

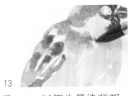

13
取 A7，以筆尖暈染背部。

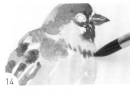

14
以筆腹暈染胸部。

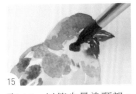

15
取 A8，以筆尖暈染頸部。

16
以筆腹暈染翅膀。

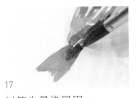

17
以筆尖暈染尾巴。

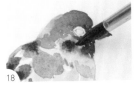

18
以筆尖持續暈染頭部。

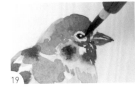

19
取 A9，以圭筆筆尖暈染眼睛，並留反白光點，增加立體感。

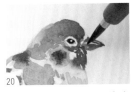

20
以筆尖在下方鳥喙暈染小點，以繪製暗部。

21
取 A10，以筆尖勾畫左腳。

22
以筆尖勾畫左腳鳥爪。

23
重複步驟 21-22，以筆尖勾畫右腳及鳥爪。

24
最後，取 A11，以筆尖繪製兩腳的暗部即可。

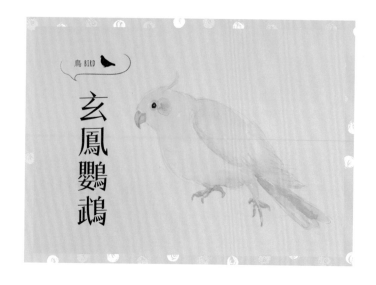

鳥 BIRD

玄鳳鸚鵡

🐰 調色方法 Color

A1	Z01 淺黃 **8** + 水 **1**
A2	Z11 土黃 **2** + 水 **9**
A3	Z01 淺黃 **1** + Z11 土黃 **1** + 水 **5**
A4	Z01 淺黃 **2** + Z15 咖啡 **1** + 水 **6**
A5	Z02 黃 **1** + 水 **5**
A6	Z05 陽橙 **2** + 水 **5**
A7	Z15 咖啡 **1** + Z21 天藍 **1** + 水 **9**
A8	Z13 椰褐 **1** + 水 **7**
A9	Z15 咖啡 **9** + Z23 鋼青 **3**
A10	Z11 土黃 **1** + 水 **9**

🐻 步驟說明 Step by step

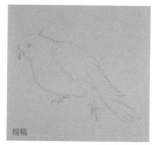

線稿

01
取 A1，以水彩筆筆尖暈染頭部與頭頂的冠羽。

02
以筆尖持續暈染頭部與胸部，並預留眼睛不上色。

03
以筆腹暈染腹部。

04
以筆尖暈染翅膀邊緣。

05
取 A2，以筆尖暈染翅膀上方。

06
以筆尖持續暈染翅膀。

07
取 A3，以筆尖暈染尾巴。

08
取 A4，以筆尖暈染尾巴，以增加層次感。

09
以筆尖暈染翅膀邊緣，以增加層次感。

10
取 A5，以筆腹暈染身體下方。

11
以筆尖暈染雙腳。

12
以筆尖持續暈染身體的下方。

13
取 A6，以筆尖在眼睛右側暈染圓形。

14
取 A7，以筆尖暈染上方鳥喙。

15
以筆尖暈染下方鳥喙。

16 以筆尖暈染左腳鳥爪。

17 以筆尖暈染右腳鳥爪。

18 取 A8，以筆尖暈染左腳鳥爪邊緣，以繪製暗部。

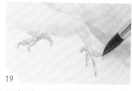

19 以筆尖繪製右腳鳥爪的暗部。

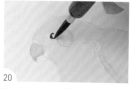

20 取 A9，以圭筆筆尖勾畫眼睛的輪廓。

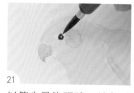

21 以筆尖暈染眼睛，並留反光白點，增加立體感。

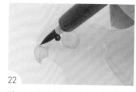

22 取 A10，以筆尖在上方鳥喙暈染小點，以繪製鼻孔。

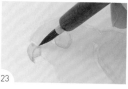

23 以筆尖勾畫上下方鳥喙的交界線。

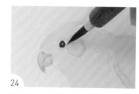

24 最後，以筆尖暈染眼睛的周圍即可。

玄鳳鸚鵡繪製
停格動畫 QRcode

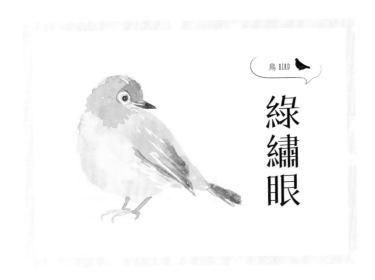

鳥 BIRD

綠繡眼

綠繡眼繪製
停格動畫 QRcode

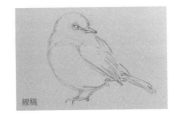

線稿

調色方法 Color

A1	Z17 草綠 **8** + Z11 土黃 **2** + 水 **2**
A2	Z17 草綠 **2** + Z11 土黃 **1** + 水 **9**
A3	Z17 草綠 **5** + Z11 土黃 **1** + 水 **1**
A4	Z19 碧綠 **4** + Z14 褐 **2** + 水 **4**
A5	Z20 綠 **1** + Z15 咖啡 **1** + 水 **6**
A6	Z11 土黃 **1** + Z15 咖啡 **1** + 水 **7**
A7	Z03 鮮黃 **6** + 水 **2**
A8	Z17 草綠 **8** + Z11 土黃 **1** + 水 **1**
A9	Z15 咖啡 **9** + Z23 鋼青 **3**
A10	Z15 咖啡 **1** + Z23 鋼青 **1** + 水 **9**
A11	Z12 黃褐 **1** + Z14 褐 **1** + 水 **5**
A12	Z19 碧綠 **1** + Z15 咖啡 **1** + 水 **5**

01
取 A1，以水彩筆筆尖暈染頭部。

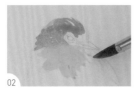

02
取 A2，以筆尖持續暈染頭部，並預留眼睛不上色。

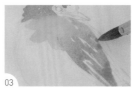

03
取 A3，以筆尖暈染翅膀，並留白線，以表現羽毛的層次感。

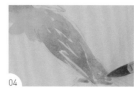

04
以筆尖持續暈染翅膀。

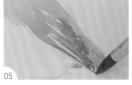

05
取 A4，以筆尖暈染翅膀，以增加層次感。

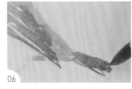

06
以筆尖暈染尾巴。

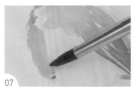

07
取 A5，以筆尖暈染腹部。

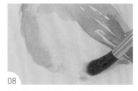

08
以筆腹持續暈染腹部。

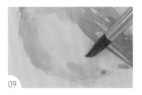

09
取 A6，以筆尖暈染腹部，以增加層次感。

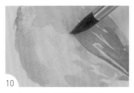

10
以筆尖持續暈染腹部。

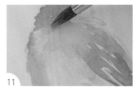

11
取 A7，以筆尖暈染頸部。

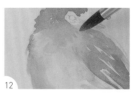

12
以筆尖持續暈染頸部。

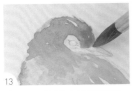

13 取 A8，以筆尖暈染頭部。

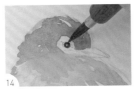

14 取 A9，以圭筆筆尖暈染眼睛，並留反光白點，增加立體感。

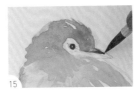

15 以筆尖暈染上方鳥喙。

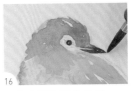

16 以筆尖暈染下方鳥喙。

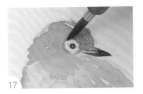

17 取 A10，以筆尖暈染眼睛的周圍。

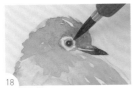

18 取 A11，以筆尖暈染眼睛。

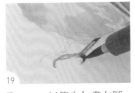

19 取 A12，以筆尖勾畫左腳，並留反光白線，增加立體感。

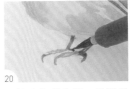

20 以筆尖勾畫右腳，並留反光白點。

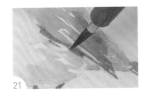

21 以筆尖暈染翅膀下方的邊緣，以加深翅膀的輪廓。

22 以筆尖暈染尾巴下方。

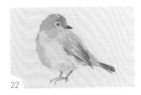

22 如圖，綠繡眼繪製完成。

A1
A2
A3
A4
A5
A6
A7
A8
A9
A10
A11
A12
A13
A14
A15
A16

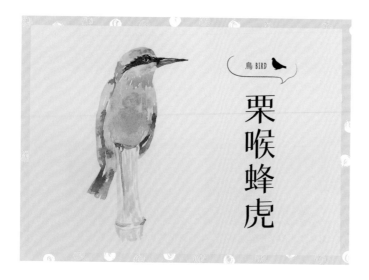

鳥 BIRD

栗喉蜂虎

栗喉蜂虎繪製
停格動畫 QRcode

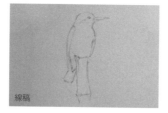

線稿

🐰 調色方法 Color

A1	Z17 草綠 **6** + Z14 褐 **2** + 水 **2**
A2	Z21 天藍 **6** + 水 **4**
A3	Z15 咖啡 **7** + 水 **2**
A4	Z04 銘黃 **3** + 水 **6**
A5	Z06 橙 **9**
A6	Z17 草綠 **5** + Z14 褐 **2** + 水 **3**
A7	Z19 碧綠 **3** + Z17 草綠 **3** + 水 **2**
A8	Z18 鈷綠 **2** + Z21 天藍 **2** + 水 **5**
A9	Z17 草綠 **5** + Z19 碧綠 **1** + 水 **4**
A10	Z20 綠 **2** + Z14 褐 **3** + 水 **2**
A11	Z20 綠 **4** + Z15 咖啡 **2** + 水 **1**
A12	Z08 紅 **2** + 水 **5**
A13	Z15 咖啡 **5** + Z23 鋼青 **2** + 水 **5**
A14	Z15 咖啡 **1** + Z11 土黃 **1** + 水 **7**
A15	Z15 咖啡 **1** + Z11 土黃 **1** + 水 **6**
A16	Z15 咖啡 **8** + Z23 鋼青 **3** + 水 **1**

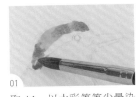

01 取A1，以水彩筆筆尖暈染頭部上方。

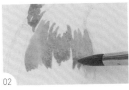

02 以筆尖暈染頸部。

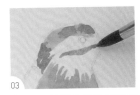

03 取A2，以筆尖暈染眼睛下方。

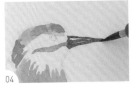

04 取A3，以圭筆筆尖暈染鳥喙。

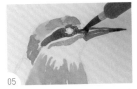

05 以筆尖暈染眼睛周圍，並預留眼睛不上色。

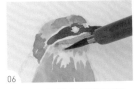

06 取A4，以筆尖暈染頸部。

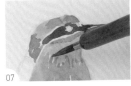

07 取A5，以筆尖暈染頸部。

08 取A6，以水彩筆筆尖暈染身體上半部。

09 取A7，以筆尖暈染身體下半部。

10 取A8，以筆尖暈染尾巴。

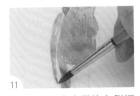

11 取A9，以筆尖暈染左側翅膀。

12 取A10，以筆尖暈染左側翅膀，以增加層次感。

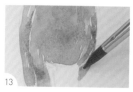

13 以筆尖暈染右側翅膀。

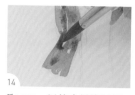

14 取A11，以筆尖暈染尾巴，以繪製暗部。

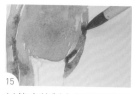

15 以筆尖繪製右側翅膀的暗部。

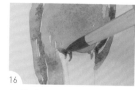

16 以筆尖暈染雙腳。

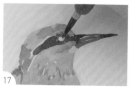

17 取A12，以圭筆筆尖勾畫眼睛的輪廓。

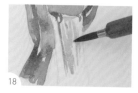

18 取A13，以筆尖暈染竹子，並留反白線，增加立體感。

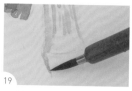

19 以筆尖持續暈染竹子，並留反白線。

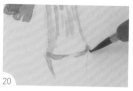

20 取A14，以筆尖暈染竹子的輪廓。

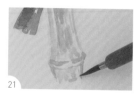

21 以筆尖暈染竹子，並留反白線。

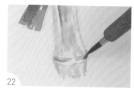

22 取A15，以筆尖勾畫竹子的輪廓。

23 取A16，以筆尖暈染眼睛。

24 最後，以筆尖勾畫頭部的羽毛即可。（註：以線條筆觸可表現動物毛的質感。）

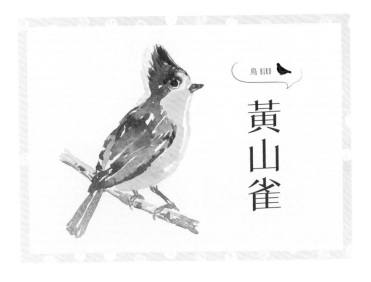

鳥 BIRD

黃山雀

黃山雀繪製
停格動畫 QRcode

線稿

🐰 調色方法 Color

A1	Z01 淺黃 **3** + Z02 黃 **1** + 水 **1**
A2	Z01 淺黃 **4** + Z17 草綠 **1** + 水 **3**
A3	Z24 湛藍 **8**
A4	Z24 湛藍 **5** + Z15 咖啡 **2** + 水 **1**
A5	Z22 藍 **1** + Z14 褐 **1** + 水 **9**
A6	Z22 藍 **2** + Z14 褐 **1** + 水 **8**
A7	Z22 藍 **1** + Z24 湛藍 **1** + 水 **4**
A8	Z24 湛藍 **7** + Z13 椰褐 **1** + 水 **1**
A9	Z15 咖啡 **2** + Z24 湛藍 **5**
A10	Z13 椰褐 **2** + Z24 湛藍 **1** + 水 **4**
A11	Z14 褐 **1** + Z15 咖啡 **1** + 水 **6**
A12	Z15 咖啡 **4** + Z24 湛藍 **2** + 水 **1**
A13	Z24 湛藍 **4** + Z13 椰褐 **1** + 水 **1**

01 取 A1，以圭筆筆腹暈染頭部。

02 以筆尖暈染腹部。

03 取 A2，以筆尖暈染腹部下方。

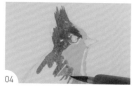

04 取 A3，以筆尖暈染頭部，並預留眼睛不上色。

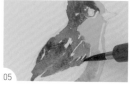

05 取 A4，以筆尖暈染翅膀上方。

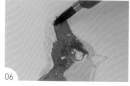

06 取 A5，以筆尖暈染頭部上方的羽毛。

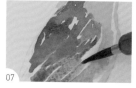

07 取 A6，以筆尖暈染翅膀下方。

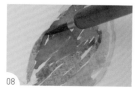

08 以筆尖持續暈染翅膀。

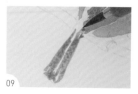

09 取 A7，以筆尖暈染尾巴。

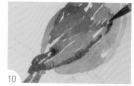

10 取 A8，以筆尖暈染翅膀的輪廓。

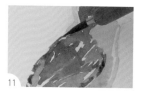

11 以筆尖持續暈染翅膀的輪廓。

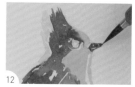

12 取 A9，以筆尖暈染鳥喙。

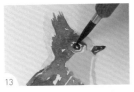

13
以筆尖勾畫眼睛的輪廓。

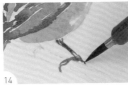

14
取A10，以筆尖勾畫右腳，並留反光白點，增加立體感。

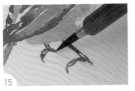

15
以筆尖勾畫左腳，並留反光白點。

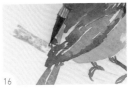

16
取A11，以筆尖暈染左側的樹枝，並留反光白線。

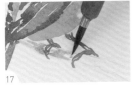

17
以筆尖暈染雙腳之間的樹枝。

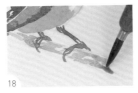

18
以筆尖暈染右側的樹枝。

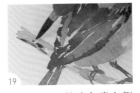

19
取A12，以筆尖勾畫左側的樹枝，以繪製暗部。

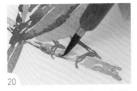

20
以筆尖繪製雙腳之間樹枝的暗部。

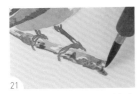

21
以筆尖繪製右側樹枝的暗部，增加樹枝的立體感。

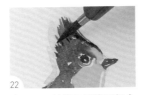

22
取A13，以筆尖暈染頭部上方的羽毛。（註：以線條筆觸可表現動物毛的質感。）

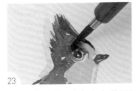

23
以筆尖暈染眼睛上方的羽毛。

24
如圖，黃山雀繪製完成。

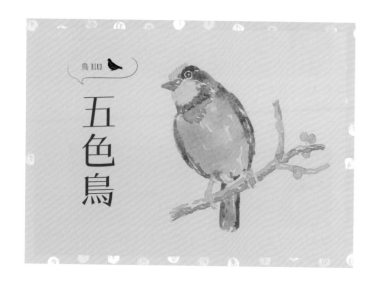

鳥 BIRD

五色鳥

五色鳥繪製
停格動畫 QRcode

線稿

調色方法 Color

A1	Z15 咖啡 **1** + Z21 天藍 **1** + 水 **2**
A2	Z02 黃 **5** + 水 **2**
A3	Z04 銘黃 **7** + 水 **1**
A4	Z24 湛藍 **5** + Z15 咖啡 **2** + 水 **3**
A5	Z22 藍 **6** + 水 **2**
A6	Z17 草綠 **7** + Z11 土黃 **2** + 水 **1**
A7	Z17 草綠 **5** + Z20 綠 **1** + 水 **1**
A8	Z07 橘 **8** + 水 **2**
A9	Z20 綠 **5** + Z11 土黃 **1** + 水 **1**
A10	Z15 咖啡 **1** + Z23 鋼青 **1** + 水 **9**
A11	Z15 咖啡 **1** + Z23 鋼青 **2** + 水 **8**
A12	Z09 玫瑰紅 **2** + 水 **5**
A13	Z19 碧綠 **3** + Z14 褐 **2** + 水 **1**

配色

A1 A2 A3 A4 A5 A6 A7 A8 A9 A10 A11 A12 A13

01 取 A1，以圭筆筆尖暈染上方鳥喙。

02 以筆尖暈染下方鳥喙。

03 取 A2，以筆尖暈染頭部與頸部。

04 取 A3，以筆尖暈染頸部。

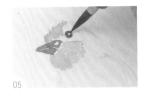

05 取 A4，以筆尖暈染眼睛。

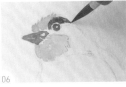

06 以筆尖暈染頭部上方。

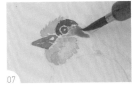

07 取 A5，以筆尖暈染眼睛下方。

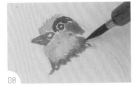

08 以筆尖暈染頸部。

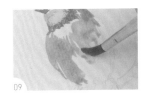

09 取 A6，以筆腹暈染胸部。

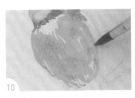

10 以筆腹暈染腹部。

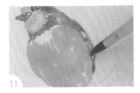

11 取 A7，以筆尖暈染右側的翅膀。

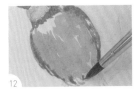

12 以筆尖暈染左側的翅膀。

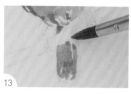

13

以筆尖暈染尾巴。

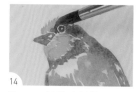

14

取 A8，以筆尖暈染眼睛左側。

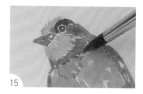

15

以筆尖暈染胸部。

16

取 A9，以圭筆筆尖暈染右側的翅膀，以繪製暗部。

17

以筆尖繪製尾巴的暗部。

18

以筆尖繪製左側的翅膀的暗部。

19

取 A10，以筆尖勾畫雙腳，並留反光白點。

20

取 A11，以筆尖暈染下方的樹枝，並留反光白線，表現樹枝的紋理。

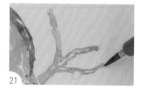

21

以筆尖暈染右側的樹枝，並留反光白線。

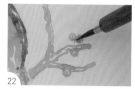

22

取 A12，以筆尖暈染右側的樹枝，以繪製果實。

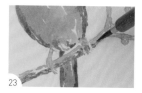

23

取 A13，以筆尖勾畫下方的樹枝，以繪製暗部。

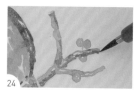

24

最後，以筆尖繪製右側樹枝的暗部即可。

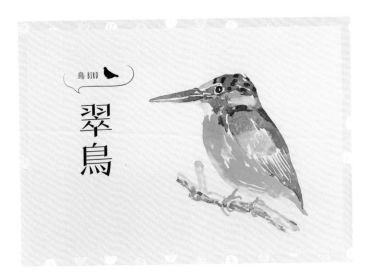

鳥 BIRD

翠鳥

調色方法 Color

A1	Z15 咖啡 **8** + Z23 鋼青 **2**
A2	Z18 鈷綠 **6** + Z24 湛藍 **3**
A3	Z06 橙 **8**
A4	Z02 黃 **3** + 水 **6**
A5	Z23 鋼青 **5** + Z15 咖啡 **1** + 水 **1**
A6	Z22 藍 **1** + 水 **9**
A7	Z09 玫瑰紅 **4** + Z12 黃褐 **2** + 水 **2**
A8	Z15 咖啡 **1** + Z11 土黃 **1** + 水 **7**
A9	Z15 咖啡 **5** + Z23 鋼青 **2** + 水 **4**
A10	Z15 咖啡 **7** + Z23 鋼青 **2** + 水 **1**

步驟說明 Step by step

線稿

01
取 A1，以圭筆筆尖暈染鳥喙。

02
以筆尖暈染眼睛的輪廓。

03
取 A2，以筆尖暈染頭部上方。

04 取 A3，以筆尖暈染頭部下方。

05 以筆尖暈染腹部。

06 以筆尖暈染腹部下方。

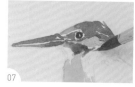

07 取 A4，以筆尖暈染頸部。

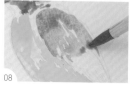

08 以筆尖暈染翅膀上方。

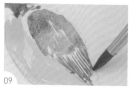

09 取 A5，以筆尖暈染翅膀下方。（註：以線條表現毛的質感，線條之間留有空隙。）

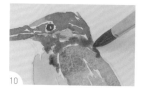

10 以筆尖暈染身體。

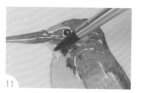

11 取 A6，以筆尖暈染鳥喙下方。

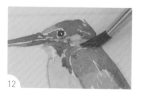

12 以筆尖暈染頸部後方。

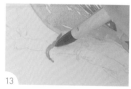

13 取 A7，以筆尖勾畫左腳。

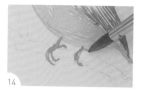

14 以筆尖勾畫右腳，並留反光白點，增加立體感。

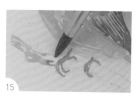

15 取 A8，以筆尖暈染左側的樹枝，並留反光白線。

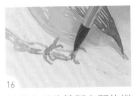

16 以筆尖暈染雙腳之間的樹枝。

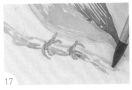

17 以筆尖暈染右側的樹枝。

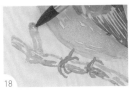

18 以筆尖暈染左側的樹枝。

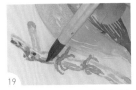

19 取 A9，以筆尖勾畫左側的樹枝，以繪製暗部。

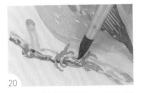

20 以筆尖繪製雙腳之間的樹枝暗部。

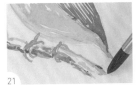

21 以筆尖繪製右側樹枝的暗部。

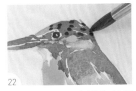

22 取 A10，以筆尖暈染頭部上方，以繪製斑點。

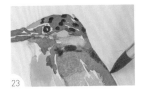

23 以筆尖繪製翅膀的斑點。

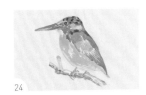

24 如圖，翠鳥繪製完成。

翠鳥繪製
停格動畫 QRcode

73

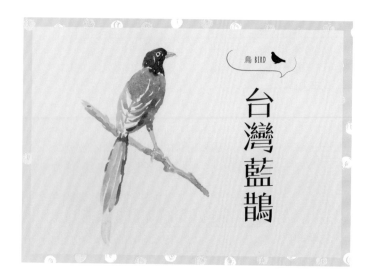

鳥 BIRD

台灣藍鵲

台灣藍鵲繪製
停格動畫 QRcode

線稿

調色方法 Color

A1	Z15 咖啡 2 + Z24 湛藍 5
A2	Z22 藍 2 + Z14 褐 1 + 水 7
A3	Z23 鋼青 6 + Z09 玫瑰紅 1 + 水 1
A4	Z24 湛藍 6 + Z15 咖啡 2
A5	Z22 藍 2 + Z15 咖啡 1 + 水 8
A6	Z09 玫瑰紅 4 + Z12 黃褐 2 + 水 2
A7	Z01 淺黃 1 + 水 5
A8	Z09 玫瑰紅 2 + Z12 黃褐 3 + 水 3
A9	Z23 鋼青 1 + Z13 椰褐 2 + 水 8
A10	Z15 咖啡 1 + Z12 黃褐 2 + 水 4
A11	Z15 咖啡 9 + Z23 鋼青 3

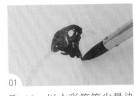

01
取 A1，以水彩筆筆尖暈染頭部，並預留眼睛不上色。

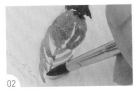

02
取 A2，以筆尖暈染翅膀上半部，並留反光白線。

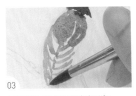

03
以筆尖持續暈染翅膀。

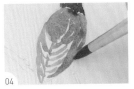

04
取 A3，以筆尖暈染翅膀下半部。

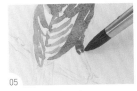

05
以筆尖暈染腿部。

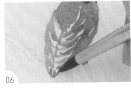

06
以筆尖暈染身體。

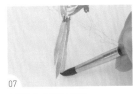

07
以筆尖暈染尾巴。

08
取 A4，以筆尖暈染尾巴，以增加層次感。

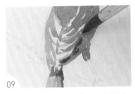

09
以筆尖暈染身體，以增加層次感。

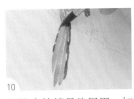

10
以筆尖持續暈染尾巴，加強尾巴羽毛兩側的紋路。

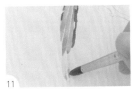

11
取 A5，以筆尖暈染尾巴。

12
以筆尖持續暈染尾巴。

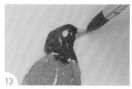

13 取 A6，以筆尖暈染鳥喙。

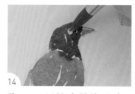

14 取 A7，以筆尖暈染眼睛，以增加層次感。

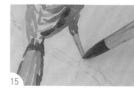

15 取 A8，以筆尖暈染腳。

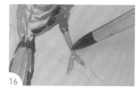

16 以筆尖暈染鳥爪。

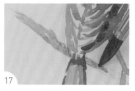

17 取 A9，以筆尖暈染左側的樹枝。

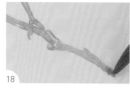

18 以筆尖暈染右側的樹枝。

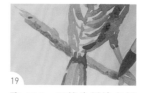

19 取 A10，以筆尖暈染左側的樹枝，以繪製暗部。

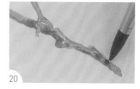

20 以筆尖持續繪製右側樹枝的暗部。

21 取 A11，以筆尖暈染眼睛，以繪製眼珠。

22 如圖，台灣藍鵲繪製完成。

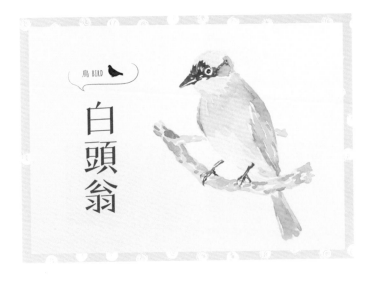

鳥 BIRD

白頭翁

白頭翁繪製
停格動畫 QRcode

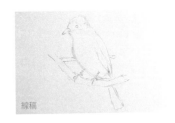

線稿

調色方法 Color

A1	Z14 褐 **1** + Z15 咖啡 **1** + 水 **9**
A2	Z15 咖啡 **9** + Z23 鋼青 **3** + 水 **1**
A3	Z15 咖啡 **1** + Z23 鋼青 **1** + 水 **9**
A4	Z17 草綠 **2** + Z11 土黃 **2** + 水 **6**
A5	Z17 草綠 **8** + Z11 土黃 **2** + 水 **1**
A6	Z24 湛藍 **1** + Z15 咖啡 **2** + 水 **5**
A7	Z11 土黃 **1** + Z15 咖啡 **1** + 水 **7**
A8	Z15 咖啡 **9** + Z23 鋼青 **3**
A9	Z15 咖啡 **4** + Z23 鋼青 **2** + 水 **4**
A10	Z15 咖啡 **4** + Z23 鋼青 **2** + 水 **8**
A11	Z15 咖啡 **1** + Z23 鋼青 **2** + 水 **8**
A12	Z15 咖啡 **1** + Z12 黃褐 **2** + 水 **4**

01 取 A1，以水彩筆筆尖暈染頭部上方。

02 取 A2，以筆尖暈染頭部，並預留眼睛不上色。

03 取 A3，以筆腹暈染胸部。

04 取 A4，以筆尖暈染翅膀下方邊緣。

05 取 A5，以筆尖暈染翅膀，並留白線。

06 以筆尖暈染尾巴。

07 取 A6，以筆尖暈染翅膀上方。

08 以筆尖暈染尾巴。

09 取 A7，以筆尖暈染胸部。

10 以筆尖暈染身體。

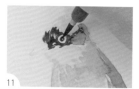

11 取 A8，以圭筆筆尖暈染眼睛，並留反光白點，增加立體感。

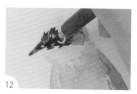

12 取 A9，以筆尖暈染上方鳥喙，並留反光白點。

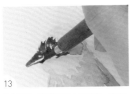

13
以筆尖暈染下方鳥喙。（註：
上下鳥喙間留一條白線。）

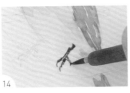

14
以筆尖暈染右腳，並反光
白線。

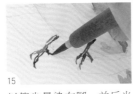

15
以筆尖暈染左腳，並反光
白線。

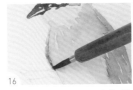

16
取 A10，以筆尖勾畫翅膀
的輪廓。

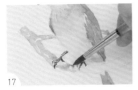

17
取 A11，以筆尖暈染左側
的樹枝，並留反光白線。

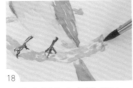

18
以筆尖暈染右側的樹枝，
並留反光白線。

19
取 A12，以筆尖勾畫左側
的樹枝，以繪製暗部。

20
以筆尖繪製右側樹枝的暗
部。

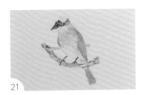

21
如圖，白頭翁繪製完成。

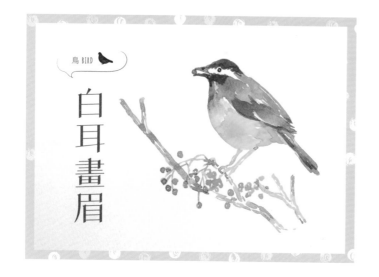

鳥 BIRD

白耳畫眉

A1	Z24 湛藍 **4** + Z10 暗紅 **1** + 水 **3**
A2	Z24 湛藍 **3** + Z10 暗紅 **1** + 水 **4**
A3	Z15 咖啡 **1** + Z12 黃褐 **1** + 水 **6**
A4	Z23 鋼青 **1** + Z13 椰褐 **2** + 水 **8**
A5	Z24 湛藍 **5** + Z10 暗紅 **2** + 水 **3**
A6	Z15 咖啡 **6** + Z23 鋼青 **2** + 水 **2**
A7	Z14 褐 **2** + 水 **8**
A8	Z15 咖啡 **3** + 水 **5**
A9	Z10 暗紅 **5** + 水 **2**
A10	Z12 黃褐 **2** + Z14 褐 **1** + 水 **7**

🐻 **步驟說明** Step by step

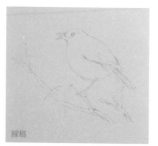

線稿

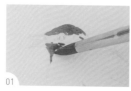

01
取 A1，以水彩筆筆尖暈染頭部與頸部，並預留眼睛周圍不上色。

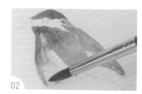

02
取 A2，以筆尖暈染胸部與翅膀。

03
取 A3，以筆尖暈染腹部。

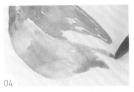

04
取 A4，以筆尖暈染腹部下方。

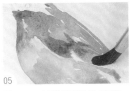

05
取 A5，以筆腹暈染翅膀，以增加層次感。

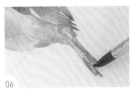

06
以筆尖暈染尾巴。

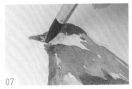

07
取 A6，以筆尖暈染上方鳥喙。

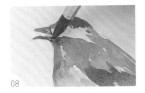

08
以筆尖暈染下方鳥喙。

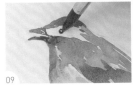

09
以筆尖暈染眼睛，並留反光白點，增加立體感。

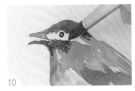

10
以筆尖暈染頭部，以繪製暗部。

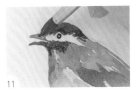

11
以筆尖在上方鳥喙暈染小點，以繪製鼻孔。

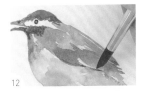

12
以筆尖勾畫翅膀的輪廓。

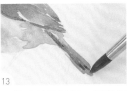

13
以筆尖暈染尾巴，以繪製暗部。

14
取 A7，以筆尖暈染雙腳，並留反光白線。

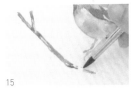

15
取 A8，以筆尖暈染左側的樹枝，並留反光白線。

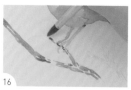

16
以筆尖暈染鳥爪下方的樹枝，並留反光白線。

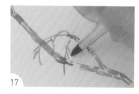

17
以筆尖持續暈染鳥爪下的樹枝。

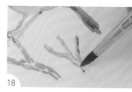

18
以筆尖暈染右側的樹枝，並留反光白線。

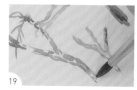

19
以筆尖持續暈染左側的樹枝。

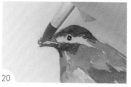

20
取 A9，以筆尖暈染鳥喙間的山桐子果實。

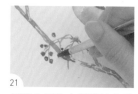

21
以筆尖暈染左側樹枝上的果實。

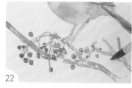

22
以筆尖暈染右側樹枝上的果實。

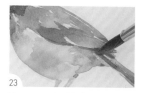

23
取 A10，以筆尖暈染身體下方，以增加層次感。

24
如圖，白耳畫眉繪製完成。

白耳畫眉繪製
停格動畫 QRcode

CHAPTER 03

貓
Cat

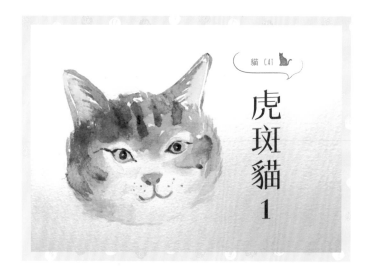

貓 CAT

虎斑貓 1

🐰 調色方法 Color

A1	Z15 咖啡 **3** + 水 **4**
A2	Z15 咖啡 **4** + 水 **4**
A3	Z15 咖啡 **1** + Z12 黃褐 **2** + 水 **5**
A4	Z09 玫瑰紅 **2** + 水 **7**
A5	Z15 咖啡 **5** + Z23 鋼青 **2** + 水 **2**
A6	Z15 咖啡 **8** + Z23 鋼青 **2**
A7	Z12 黃褐 **2** + Z09 玫瑰紅 **1** + 水 **4**
A8	Z15 咖啡 **1** + Z11 土黃 **1** + 水 **6**

🐻 步驟說明 Step by step

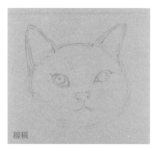

線稿

01
取 A1，以水彩筆筆尖暈染
左耳的輪廓。

02
以筆尖持續暈染左耳。

03
以筆尖暈染頭部左上方。

04 以筆尖暈染頭部上方，並預留眼睛不上色。

05 以筆尖暈染頭部下方。（註：靠近鼻子、嘴巴的部分毛色較淡。）

06 取 A2，以筆尖暈染頭部右側。

07 取 A3，以筆尖暈染右耳的輪廓。

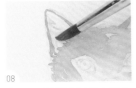

08 取 A4，以筆尖暈染左耳內側。

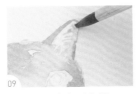

09 以筆尖暈染右耳內側。

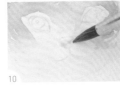

10 以筆尖暈染鼻子。

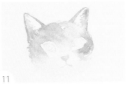

11 如圖，頭部初步繪製完成。

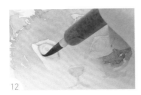

12 取 A5，以圭筆筆尖勾畫左眼的輪廓。

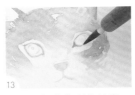

13 以筆尖勾畫右眼的輪廓。

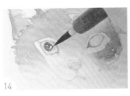

14 以筆尖暈染左眼眼珠，並留反光白點，增加立體感。

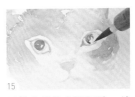

15 以筆尖暈染右眼眼珠，並留反光白點。

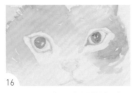

16 如圖，眼睛初步繪製完成。

17 取 A6，以筆尖繪製左眼的輪廓。

18 以筆尖暈染左眼眼珠，以加強層次感。

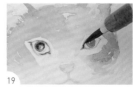

19 以筆尖繪製右眼的輪廓。

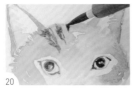

20 以筆尖暈染頭部上方的紋路。

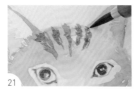

21 以筆尖持續暈染頭部上方的紋路。

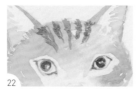

22 如圖，眼睛與紋路繪製完成。

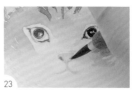

23 取 A7，以筆尖暈染鼻子，以繪製鼻孔。

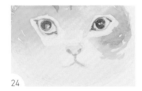

24 如圖，鼻孔繪製完成。

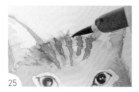

25 取 A8，以筆尖勾畫頭部上方。（註：以線條筆觸繪製可表現動物毛的質感。）

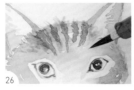

26 以筆尖持續勾畫頭部的上方。

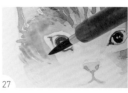

27 以筆尖暈染頭部左上方，以增加層次感。

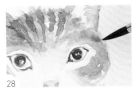

28

以筆尖繪製頭部右上方的層次感。

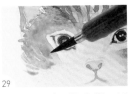

29

以筆尖暈染頭部左側,以增加層次感。

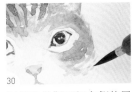

30

以筆尖繪製頭部右側的層次感。

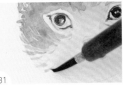

31

以筆尖暈染頭部左下方,以增加層次感。

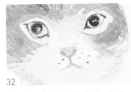

32

如圖,在吻部暈染上小點。

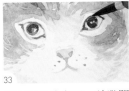

33

以筆尖暈染右眼,並避開眼珠不上色。

34

以筆尖暈染左眼,並避開眼珠不上色。

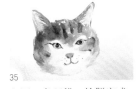

35

如圖,虎斑貓 1 繪製完成。

虎斑貓 1 繪製
停格動畫 QRcode

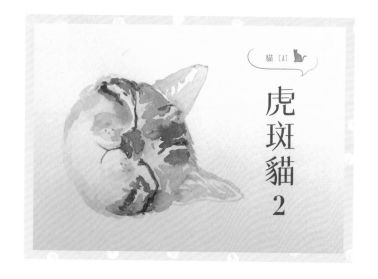

貓〔A〕

虎斑貓 2

虎斑貓 2 繪製
停格動畫 QRcode

線稿

調色方法 Color

A1	Z14 褐 **1** + Z15 咖啡 **1** + 水 **9**
A2	Z14 褐 **1** + 水 **9**
A3	Z15 咖啡 **1** + Z11 土黃 **1** + 水 **6**
A4	Z15 咖啡 **4** + Z23 鋼青 **2** + 水 **5**
A5	Z19 碧綠 **3** + Z14 褐 **2** + 水 **1**
A6	Z14 褐 **2** + Z12 黃褐 **1** + 水 **2**
A7	Z14 褐 **2** + 水 **4**
A8	Z15 咖啡 **5** + Z23 鋼青 **1** + 水 **4**
A9	Z15 咖啡 **1** + Z23 鋼青 **1** + 水 **8**
A10	Z15 咖啡 **1** + 水 **8**
A11	Z15 咖啡 **4** + 水 **5**

01 取 A1，以水彩筆筆尖暈染頭部左下方。

02 以筆腹暈染頭部右下方。

03 取 A2，以筆尖暈染頭部右下方，以增加層次感。

04 以筆尖繪製頭部左下方的層次感。

05 取 A3，以筆尖暈染鼻子上方。

06 以筆腹暈染頭部右上方。

07 以筆尖暈染頭部左上方。

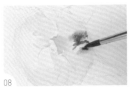

08 取 A4，以筆尖暈染頭部上方，以繪製紋路。

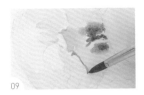

09 以筆尖勾畫右眼。（註：用線條表現閉眼的狀態。）

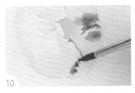

10 以筆尖繪製頭部右下方的紋路。

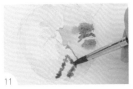

11 以筆尖持續繪製頭部右下方的紋路。

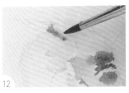

12 以筆尖繪製頭部左上方的紋路。

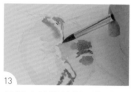

13　以筆尖持續繪製頭部左上方的紋路。

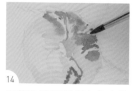

14　以筆尖繪製頭部左上方的紋路與左眼。

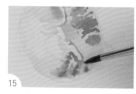

15　以筆尖繪製頭部右側的紋路。

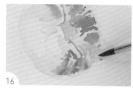

16　以筆尖繪製頭部右上方的紋路。

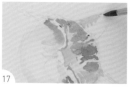

17　取 A5，以筆尖暈染左耳內側。

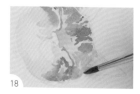

18　以筆尖暈染右耳內側。

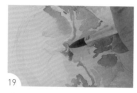

19　取 A6，以筆尖暈染鼻子。

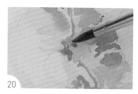

20　取 A7，以筆尖暈染鼻子的上方。

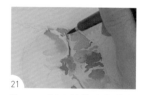

21　取 A8，以圭筆筆尖勾畫左眼的輪廓。

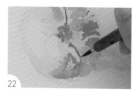

22　以筆尖勾畫右眼的輪廓。

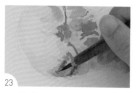

23　以筆尖暈染頭部右下方，以繪製紋路。

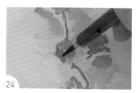

24　以筆尖暈染鼻子，以繪製鼻孔。

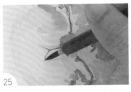

25 以筆尖勾畫嘴巴的輪廓。

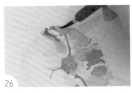

26 以筆尖暈染頭部左側，以繪製紋路。

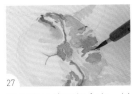

27 以筆尖暈染頭部上方，以繪製紋路。

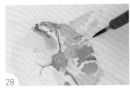

28 取 A9，以筆尖暈染左耳外側。

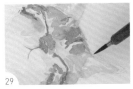

29 以筆尖暈染頭部上方的輪廓。

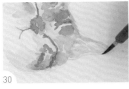

30 以筆尖暈染右耳外側。

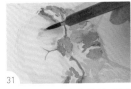

31 取 A10，以筆尖暈染頭部左下方，以增加層次感。

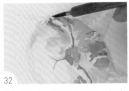

32 以筆尖持續暈染頭部左上方。

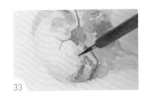

33 以筆尖暈染頭部右下方。

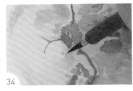

34 取 A11，以筆尖暈染右側吻部，以繪製鬍鬚根部的小點。

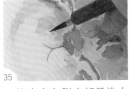

35 以筆尖在左側吻部暈染小點。

36 如圖，虎斑貓 2 繪製完成。

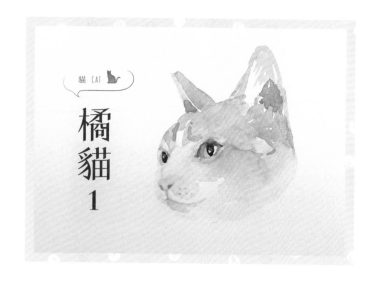

貓 CAT

橘貓 1

橘貓 1 繪製
停格動畫 QRcode

線稿

調色方法 Color

A1	Z14 褐 **2** + 水 **7**
A2	Z14 褐 **1** + 水 **8**
A3	Z14 褐 **2** + 水 **4**
A4	Z12 黃褐 **2** + Z09 玫瑰紅 **1** + 水 **7**
A5	Z15 咖啡 **2** + 水 **8**
A6	Z13 椰褐 **1** + 水 **7**
A7	Z11 土黃 **2** + Z13 椰褐 **1** + 水 **8**
A8	Z15 咖啡 **4** + 水 **4**
A9	Z15 咖啡 **8** + Z23 鋼青 **2** + 水 **2**
A10	Z15 咖啡 **1** + 水 **8**
A11	Z11 土黃 **4** + 水 **5**
A12	Z15 咖啡 **5** + Z23 鋼青 **2**

01 取 A1，以水彩筆筆尖暈染左耳。

02 以筆腹暈染頭部左上方。

03 以筆腹暈染頭部右上方，並預留眼睛不上色。

04 以筆尖持續暈染頭部右上方。

05 取 A2，以筆尖暈染頭部下方。

06 以筆尖暈染眼睛周圍，並預留眼睛不上色。

07 取 A3，以筆尖暈染右耳的輪廓。

08 以筆尖暈染頭部上方，以繪製紋路。

09 以筆尖繪製右眼右側的紋路。

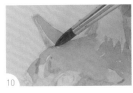

10 取 A4，以筆尖暈染左耳內側。

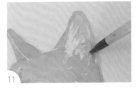

11 以筆尖暈染右耳內側。

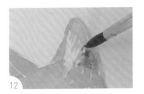

12 取 A5，以筆尖暈染右耳內側，畫出暗面以增加層次感。

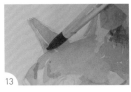

13 以筆尖暈染左耳內側，以增加層次感。

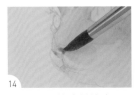

14 取 A6，以筆尖染鼻子。

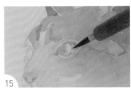

15 取 A7，以圭筆筆尖暈染右眼，並預留眼珠不上色。

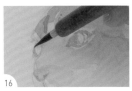

16 以筆尖暈染左眼，並預留眼珠不上色。

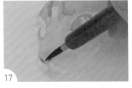

17 取 A8，以筆尖暈染鼻子，以繪製鼻孔。

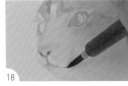

18 以筆尖暈染嘴巴。

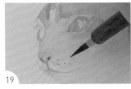

19 以筆尖在吻部點上小點。

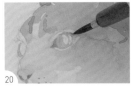

20 以筆尖勾畫右眼的輪廓。

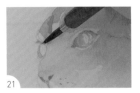

21 以筆尖勾畫左眼的輪廓。

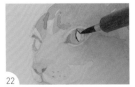

22 取 A9，以筆尖勾畫右眼眼珠的輪廓。（註：貓的瞳孔大小與形狀會隨光線不同而改變。）

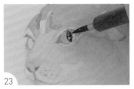

23 以筆尖暈染右眼眼珠，並留反光白點，增加立體感。

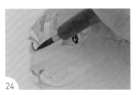

24 以筆尖勾畫左眼眼珠的輪廓。

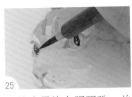

25
以筆尖暈染左眼眼珠，並留反光白點。

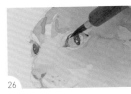

26
以筆尖勾畫右眼的輪廓。

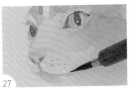

27
取 A10，以筆尖勾畫嘴巴的輪廓。

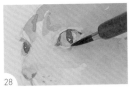

28
以筆尖勾畫右眼的輪廓，以增加層次感。

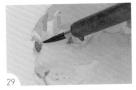

29
以筆尖勾畫左眼的輪廓，以增加層次感。

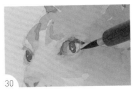

30
取 A11，以筆尖勾畫右眼的輪廓，以繪製暗部。（註：描繪眼眶時，不能只用一種深色把眼睛整個框起來。）

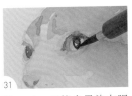

31
取 A12，以筆尖暈染右眼眼珠，以繪製暗部。

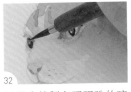

32
以筆尖繪製左眼眼珠的暗部。

33
如圖，橘貓 1 繪製完成。

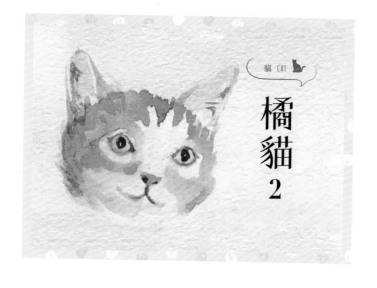

貓 CAT

橘貓 2

橘貓 2 繪製
停格動畫 QRcode

線稿

調色方法 Color

A1	Z14 褐 **1** + Z11 土黃 **1** + 水 **6**
A2	Z14 褐 **1** + Z11 土黃 **1** + 水 **5**
A3	Z14 褐 **1** + Z06 橙 **1** + 水 **5**
A4	Z14 褐 **1** + Z12 黃褐 **1** + 水 **8**
A5	Z06 橙 **2** + Z09 玫瑰紅 **1** + 水 **5**
A6	Z23 鋼青 **1** + Z13 椰褐 **2** + 水 **8**
A7	Z04 銘黃 **3** + 水 **8**
A8	Z14 褐 **2** + Z11 土黃 **2** + 水 **2**
A9	Z15 咖啡 **5** + Z23 鋼青 **2** + 水 **2**
A10	Z17 草綠 **5** + Z14 褐 **2** + 水 **3**
A11	Z23 鋼青 **1** + Z13 椰褐 **2** + 水 **9**

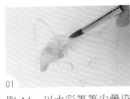

01
取 A1，以水彩筆筆尖暈染頭部左上方。

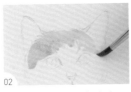

02
以筆尖暈染頭部右上方。

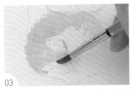

03
以筆腹暈染頭部左側，並預留左眼不上色。

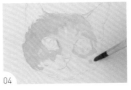

04
以筆尖暈染頭部右側，並預留右眼不上色。

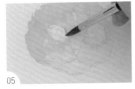

05
以筆尖暈染頭部下方。

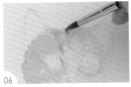

06
取 A2，以筆尖暈染頭部上方，以繪製紋路。

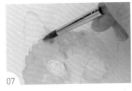

07
以筆尖持續暈染頭部左上方。

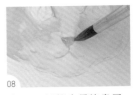

08
取 A3，以筆尖暈染鼻子。

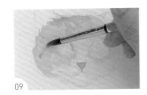

09
取 A4，以筆尖暈染頭部左側，以繪製暗部。

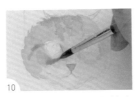

10
以筆尖繪製左眼下方的暗部。

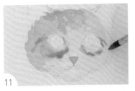

11
以筆尖繪製右眼下方的暗部。

12
取 A5，以筆尖暈染左耳。

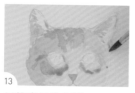

13 以筆尖暈染右耳。

14 以筆尖暈染左眼周圍。

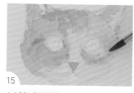

15 以筆尖暈染右眼周圍。

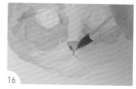

16 取 A6，以筆尖暈染鼻子，以增加層次感。

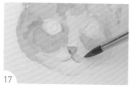

17 以筆尖暈染吻部右側。

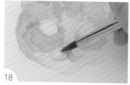

18 以筆尖暈染吻部左側。

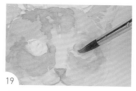

19 取 A7，以筆尖暈染右眼。

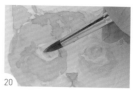

20 以筆尖暈染左眼。

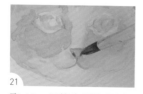

21 取 A8，以筆尖暈染鼻子，以繪製鼻孔。

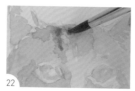

22 以筆尖暈染頭部上方，以繪製較深的紋路。

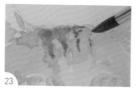

23 以筆尖持續繪製頭部上方的紋路。

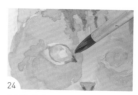

24 以筆尖勾畫左眼的輪廓。

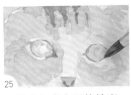

25

以筆尖勾畫右眼的輪廓。

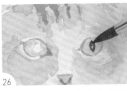

26

取 A9，以筆尖暈染左眼眼珠，並留反光白點，增加立體感。

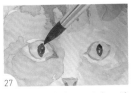

27

以筆尖暈染右眼眼珠，並留反光白點。

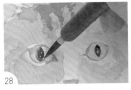

28

取 A10，以圭筆筆尖勾畫左眼眼珠的輪廓。

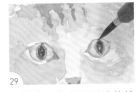

29

以筆尖勾畫右眼眼珠的輪廓。

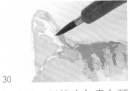

30

取 A11，以筆尖勾畫左耳的輪廓。

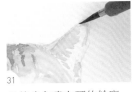

31

以筆尖勾畫右耳的輪廓。

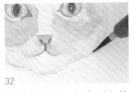

32

以筆尖勾畫頭部右下方的輪廓。

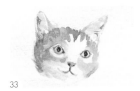

33

如圖，橘貓 2 繪製完成。

A1
A2
A3
A4
A5
A6
A7
A8
A9
A10
A11
A12
A13
A14
A15

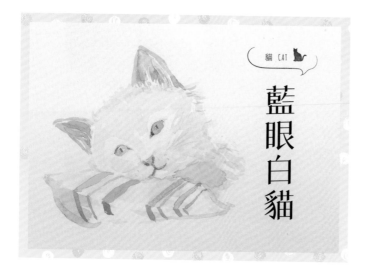

貓 CAT

藍眼白貓

藍眼白貓繪製
停格動畫 QRcode

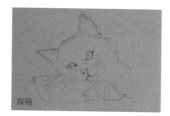

線稿

A1	Z15 咖啡 **1** + Z21 天藍 **1** + 水 **8**
A2	Z11 土黃 **1** + Z09 玫瑰紅 **1** + 水 **9**
A3	Z15 咖啡 **1** + 水 **9**
A4	Z15 咖啡 **1** + Z21 天藍 **1** + 水 **9**
A5	Z15 咖啡 **1** + 水 **8**
A6	Z21 天藍 **8** + 水 **2**
A7	Z11 土黃 **1** + Z09 玫瑰紅 **1** + 水 **8**
A8	Z14 褐 **1** + Z21 天藍 **1** + 水 **8**
A9	Z06 橙 **6** + Z14 褐 **1** + 水 **2**
A10	Z06 橙 **5** + Z14 褐 **1** + 水 **3**
A11	Z15 咖啡 **1** + Z11 土黃 **1** + 水 **6**
A12	Z15 咖啡 **2** + Z23 鋼青 **1** + 水 **2**
A13	Z14 褐 **1** + 水 **9**
A14	Z15 咖啡 **1** + 水 **9**
A15	Z10 暗紅 **2** + Z14 褐 **1** + 水 **5**

01 取 A1，以水彩筆筆尖暈染左耳的輪廓。

02 以筆尖暈染右耳的輪廓。

03 取 A2，以筆尖暈染左耳內側。

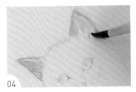

04 以筆尖暈染右耳內側。

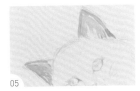

05 如圖，耳朵繪製完成。

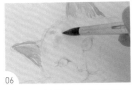

06 取 A3，以筆尖暈染頭部上方，並預留眼睛不上色。

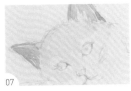

07 如圖，頭部上方繪製完成。

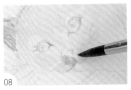

08 取 A4，以筆尖暈染吻部。

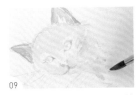

09 以筆尖暈染頭部下方，並預留鼻子不上色。

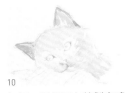

10 如圖，頭部下方繪製完成。

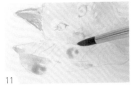

11 取 A5，以筆尖暈染墊子。

12 取 A6，以圭筆筆尖暈染右眼。

13

以筆尖暈染左眼。

14

取 A7，以筆尖暈染鼻子。

15

取 A8，以筆尖暈染嘴巴的輪廓。

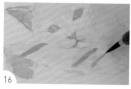

16

取 A9，以筆尖暈染墊子表面的條紋。

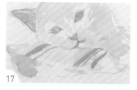

17

如圖，墊子表面的條紋繪製完成。

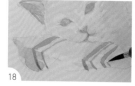

18

以筆尖暈染墊子側面的條紋。

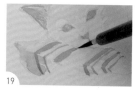

19

取 A10，以筆尖暈染墊子表面的條紋。

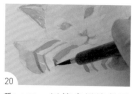

20

取 A11，以筆尖暈染墊子側面的條紋。（註：亮面與暗面用不同色調或濃淡深淺表現。）

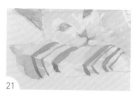

21

如圖，墊子的條紋繪製完成。

22

取 A12，以筆尖勾畫右眼的輪廓。

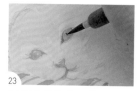

23

以筆尖暈染右眼的眼珠。

24

以筆尖勾畫左眼的輪廓。

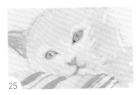

25

如圖，眼睛繪製完成。

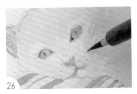

26

取 A13，以筆尖暈染右側的吻部，以繪製鬍鬚的根部。

27

以筆尖繪製左側吻部的小點。

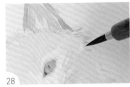

28

以筆尖勾畫頭部右側邊緣的毛。（註：以線條筆觸繪製可表現動物毛的質感。）

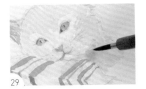

29

取 A14，以筆尖暈染頭部下方，以繪製暗部。

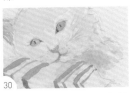

30

如圖，頭部下方的暗部繪製完成。

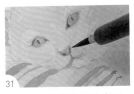

31

取 A15，以筆尖暈染鼻子，以繪製鼻孔。

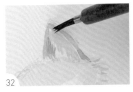

32

以筆尖繪製右耳的暗部。

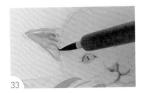

33

以筆尖繪製左耳的暗部。

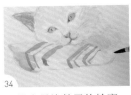

34

以筆尖暈染墊子的輪廓。

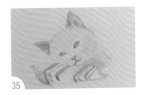

35

如圖，藍眼白貓繪製完成。

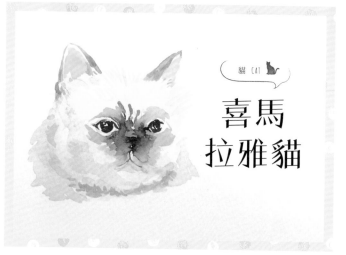

貓 CAT

喜馬拉雅貓

喜馬拉雅貓繪製
停格動畫 QRcode

線稿

調色方法 Color

A1	Z14 褐 **1** + Z15 咖啡 **1** + 水 **8**
A2	Z15 咖啡 **5** + Z23 鋼青 **2** + 水 **2**
A3	Z11 土黃 **1** + Z15 咖啡 **1** + 水 **7**
A4	Z09 玫瑰紅 **1** + Z12 黃褐 **1** + 水 **4**
A5	Z15 咖啡 **1** + Z21 天藍 **1** + 水 **4**
A6	Z15 咖啡 **4** + Z23 鋼青 **2** + 水 **5**
A7	Z09 玫瑰紅 **1** + Z11 土黃 **1** + 水 **8**
A8	Z14 褐 **1** + Z15 咖啡 **1** + 水 **9**
A9	Z15 咖啡 **1** + Z11 土黃 **1** + 水 **6**

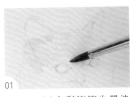

01
取 A1，以水彩筆筆尖暈染頭部上方。

02
以筆尖暈染頭部下方，並預留眼睛不上色。

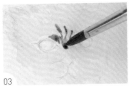

03
取 A2，以筆尖暈染雙眼之間，染出鼻頭周圍黑色的部分。

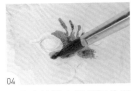

04
以筆尖繪製左眼周圍的黑色毛色。

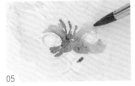

05
以筆尖繪製右眼周圍的層次感。

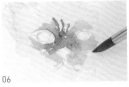

06
以筆尖暈染吻部，以增加層次感。

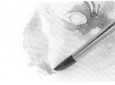

07
取 A3，以筆尖暈染身體左側。

08
以筆尖暈染頭部左側。

09
以筆尖暈染頭部右側與下方。

10
取 A4，以筆尖暈染左耳內側，畫出粉色的內耳。

11
以筆尖暈染右耳內側。

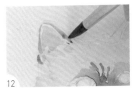

12
取 A5，以筆尖暈染左耳的輪廓。

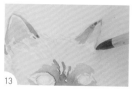

13 以筆尖暈染右耳的輪廓。

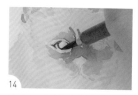

14 取 A6，以圭筆筆尖勾畫左眼的輪廓。

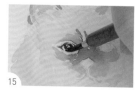

15 以筆尖暈染左眼眼珠，並留反光白點，增加立體感。

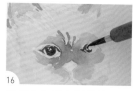

16 以筆尖勾畫右眼的輪廓。

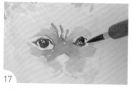

17 以筆尖暈染右眼眼珠，並留反光白點。

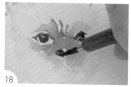

18 以筆尖暈染鼻子。

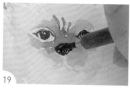

19 以筆尖持續暈染鼻子。

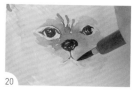

20 以筆尖勾畫嘴巴的輪廓。

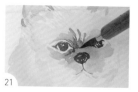

21 以筆尖暈染左眼周圍，以加強暗部。

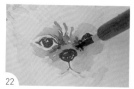

22 以筆尖繪製右眼周圍的暗部。

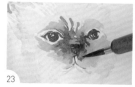

23 以筆尖暈染吻部，以繪製暗部。

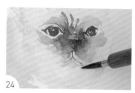

24 取 A7，以筆尖暈染嘴巴。

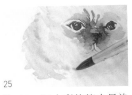

25
取 A8，以水彩筆筆尖暈染頭部左側的輪廓。

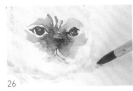

26
以筆尖暈染身體右側。

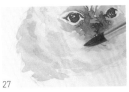

27
以筆尖暈染頭部左側，以增加層次感。

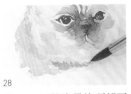

28
取 A9，以筆尖暈染頭部下方，以繪製暗部。

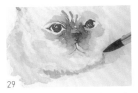

29
以筆尖持續繪製頭部下方的暗部。

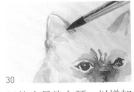

30
以筆尖暈染左耳，以增加層次感。

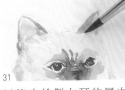

31
以筆尖繪製右耳的層次感。

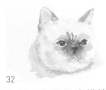

32
如圖，喜馬拉雅貓繪製完成。

貓 CAT

美國短毛貓 1

美國短毛貓 1 繪製
停格動畫 QRcode

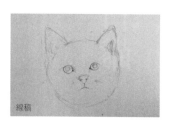

線稿

調色方法 Color

A1	Z11 土黃 **2** + 水 **7**
A2	Z09 玫瑰紅 **1** + Z11 土黃 **1** + 水 **4**
A3	Z09 玫瑰紅 **1** + Z12 黃褐 **1** + 水 **4**
A4	Z12 黃褐 **1** + Z15 咖啡 **1** + 水 **6**
A5	Z21 天藍 **2** + 水 **8**
A6	Z12 黃褐 **2** + Z09 玫瑰紅 **1** + 水 **8**
A7	Z08 紅 **1** + 水 **9**
A8	Z15 咖啡 **6** + Z23 鋼青 **2** + 水 **2**
A9	Z25 鈷藍 **5** + 水 **4**
A10	Z11 土黃 **2** + 水 **6**
A11	Z10 暗紅 **2** + Z13 椰褐 **1** + 水 **4**

01
取 A1，以水彩筆筆尖暈染左耳。

02
以筆尖暈染頭部左側。

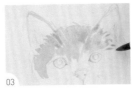

03
以筆尖暈染頭部上方。

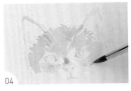

04
以筆尖持續暈染頭部的上方，並預留眼睛不上色。

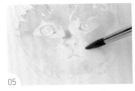

05
以筆尖暈染頭部下方。

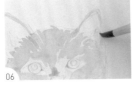

06
以筆尖暈染右耳。

07
以筆尖暈染吻部。

08
如圖，頭部初步繪製完成。

09
取 A2，以筆尖暈染左耳內側。（註：耳朵內側會呈現較粉紅的顏色。）

10
以筆尖暈染右耳內側。

11
如圖，耳朵初步繪製完成。

12
取 A3，以筆尖暈染鼻子。

13

如圖，鼻子繪製完成。

14

取 A4，以圭筆筆尖暈染頭部左上方的紋路。

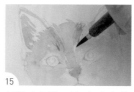

15

以筆尖暈染頭部右上方的紋路。

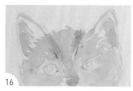

16

如圖，頭部上方的紋路繪製完成。

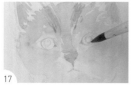

17

取 A5，以水彩筆筆尖暈染眼睛，並預留眼珠不上色。

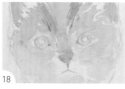

18

如圖，眼睛初步繪製完成。

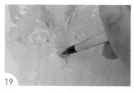

19

取 A6，以筆尖暈染鼻子，以增加層次感。

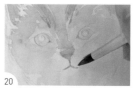

20

以筆尖勾畫嘴巴的輪廓。

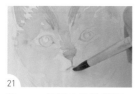

21

取 A7，以筆尖暈染嘴巴。

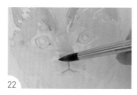

22

以筆尖暈染吻部。

23

如圖，嘴巴與吻部繪製完成。

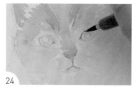

24

取 A8，以圭筆筆尖勾畫右眼的輪廓。

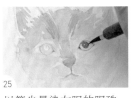

25

以筆尖暈染右眼的眼珠，並留反光白點，增加立體感。

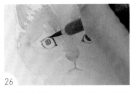

26

重複步驟 24-25，以筆尖繪製左眼。

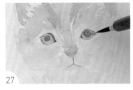

27

取 A9，以筆尖暈染眼睛，並避開眼珠不上色。

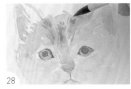

28

取 A10，以水彩筆筆尖暈染頭部上方，以繪製紋路。

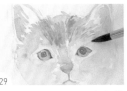

29

以筆尖繪製頭部右上方的暗部。（註：以線條筆觸繪製可表現動物毛的質感。）

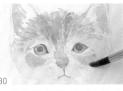

30

以筆腹繪製雙眼下方的暗部。

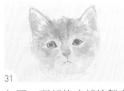

31

如圖，頭部的暗部繪製完成。

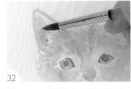

32

取 A11，以筆尖暈染雙耳，以增加層次感。

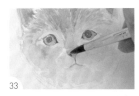

33

以筆尖暈染鼻子，以繪製鼻孔。

34

如圖，美國短毛貓 1 繪製完成。

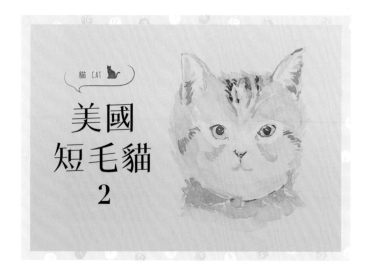

貓 CAT

美國短毛貓 2

🐰 調色方法 Color

A1	Z24 湛藍 **1** + Z15 咖啡 **1** + 水 **5**
A2	Z09 玫瑰紅 **1** + 水 **9**
A3	Z15 咖啡 **8** + Z23 鋼青 **2** + 水 **1**
A4	Z15 咖啡 **9** + Z23 鋼青 **2**
A5	Z07 橘 **1** + Z15 咖啡 **1** + 水 **8**
A6	Z10 暗紅 **3** + Z14 褐 **1** + 水 **4**
A7	Z04 銘黃 **2** + 水 **6**
A8	Z15 咖啡 **4** + 水 **3**
A9	Z04 銘黃 **1** + 水 **8**

美國短毛貓 2 繪製
停格動畫 QRcode

01 取 A1，以水彩筆筆尖暈染左耳的輪廓。

02 以筆尖暈染頭部上方。

03 以筆尖暈染頭部下方，並預留眼睛不上色。

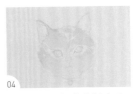

04 如圖，頭部初步繪製完成。

05 取 A2，以筆尖暈染鼻子與嘴巴。

06 以筆尖暈染右耳內側。

07 以筆尖暈染左耳內側。

08 取 A3，以圭筆筆尖暈染頭部上方，以繪製紋路。

09 以筆尖持續繪製頭部上方的紋路。

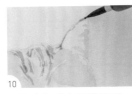

10 以筆尖勾畫右耳的輪廓。

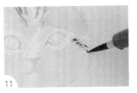

11 以筆尖暈染頭部右側，以繪製紋路。

12 以筆尖繪製頭部左側的紋路。

13

以筆尖暈染左眼下方，以繪製紋路。

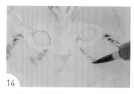

14

以筆尖繪製右眼下方的暗部。

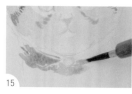

15

以筆尖暈染頸部左側。

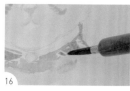

16

以筆尖暈染頸部右側。

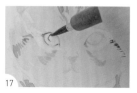

17

取 A4，以筆尖勾畫左眼的輪廓。

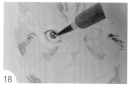

18

以筆尖暈染左眼眼珠，並留反光白點，增加立體感。

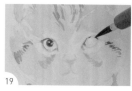

19

以筆尖勾畫右眼的輪廓。

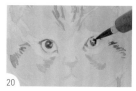

20

以筆尖暈染右眼眼珠，並留反光白點。

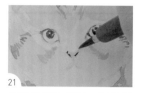

21

以筆尖暈染鼻子，以繪製鼻孔。

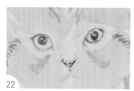

22

如圖，眼睛與鼻子繪製完成。

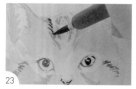

23

以筆尖暈染頭部上方，繪製較深的紋路。

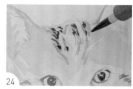

24

以筆尖持續繪製頭部上方的暗部。

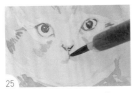

25

取 A5，以筆尖暈染嘴巴。

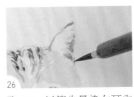

26

取 A6，以筆尖暈染右耳內側，以增加層次感。

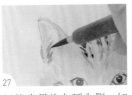

27

以筆尖暈染左耳內側，加深耳內的暗處。

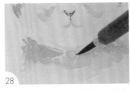

28

取 A7，以筆尖暈染項圈上的鈴鐺。

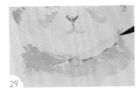

29

取 A8，以筆尖暈染項圈。

30

取 A9，以筆尖暈染左眼，並避開眼珠不上色。

31

以筆尖暈染右眼，並避開眼珠不上色。

32

如圖，美國短毛貓 2 繪製完成。

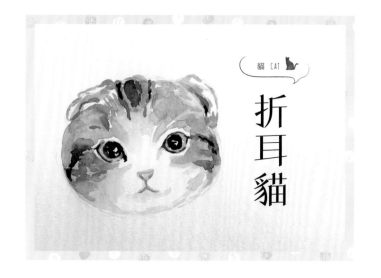

貓 CAT

折耳貓

A1	Z15 咖啡 **2** + Z23 鋼青 **1** + 水 **6**
A2	Z15 咖啡 **2** + Z23 鋼青 **1** + 水 **8**
A3	Z15 咖啡 **5** + Z23 鋼青 **3** + 水 **5**
A4	Z15 咖啡 **8** + Z25 鈷藍 **2**
A5	Z09 玫瑰紅 **1** + Z11 土黃 **1** + 水 **8**
A6	Z15 咖啡 **1** + Z11 土黃 **1** + 水 **6**
A7	Z14 褐 **1** + 水 **8**

🐻 **步驟說明** Step by step

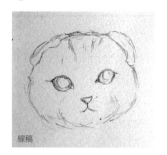

線稿

01
取 A1，以水彩筆筆尖暈染
耳朵。

02
以筆尖暈染頭部左上方。

03
取 A2，以筆尖暈染頭部上
方，並預留眼睛不上色。

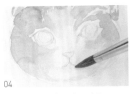

04

以筆尖暈染頭部下方。

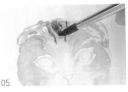

05

取 A3，以筆尖暈染頭部上方，以繪製紋路。

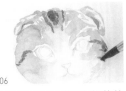

06

以筆尖持續繪製頭部的紋路。

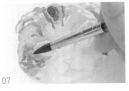

07

以筆尖暈染頭部左側，以繪製暗部。

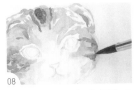

08

以筆尖繪製頭部右側的暗部。

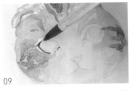

09

取 A4，以筆尖勾畫左眼的輪廓。

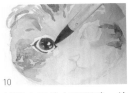

10

以筆尖暈染左眼眼珠，並留反光白點，增加立體感。

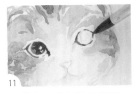

11

以筆尖勾畫右眼的輪廓。

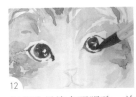

12

以筆尖暈染右眼眼珠，並留反光白點。

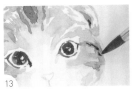

13

以筆尖暈染頭部右側，以繪製紋路。

14

以筆尖繪製頭部左側的紋路。

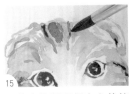

15

以筆尖繪製頭部上方的紋路。

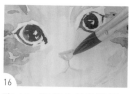

16 取 A5，以筆尖暈染鼻子。

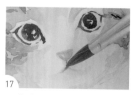

17 以筆尖暈染嘴巴。

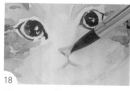

18 取 A6，以筆尖暈染鼻子，以繪製鼻孔。

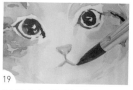

19 以筆尖勾畫嘴巴的輪廓。

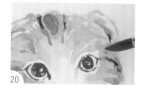

20 取 A7，以筆尖暈染頭部上方，以增加層次感。

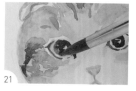

21 以筆尖暈染左眼，並避開眼珠不上色。

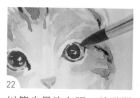

22 以筆尖暈染右眼，並避開眼珠不上色。

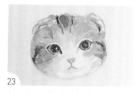

23 如圖，折耳貓繪製完成。

折耳貓繪製
停格動畫 QRcode

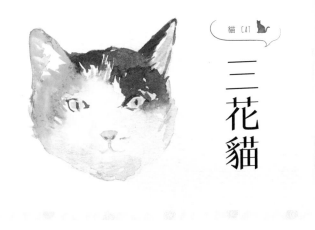

貓 CAT

三花貓

調色方法 Color

A1	Z11 土黃 **2** + 水 **5**
A2	Z15 咖啡 **9** + Z23 鋼青 **3**
A3	Z11 土黃 **4** + 水 **5**
A4	Z07 橘 **2** + Z15 咖啡 **1** + 水 **7**
A5	Z15 咖啡 **1** + Z21 天藍 **1** + 水 **4**
A6	Z01 淺黃 **1** + 水 **9**
A7	Z14 褐 **2** + 水 **5**
A8	Z15 咖啡 **2** + Z21 天藍 **1** + 水 **5**

步驟說明 Step by step

線稿

01
取 A1，以水彩筆筆尖暈染頭部左側。

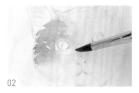

02
以筆尖持續暈染頭部的左側，並預留左眼不上色。

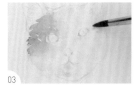

03
以筆尖暈染頭部右側與下方，並預留右眼不上色。

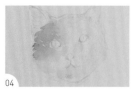

04

如圖，頭部初步繪製完成。

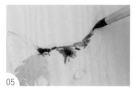

05

取 A2，以筆尖暈染右耳與頭部上方。

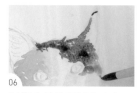

06

以筆尖暈染頭部右上方。

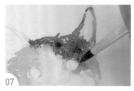

07

以筆尖暈染右耳與右眼周圍。

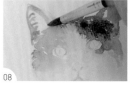

08

取 A3，以筆尖暈染左耳內側。（註：以線條筆觸繪製可表現動物毛的質感。）

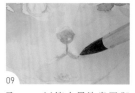

09

取 A4，以筆尖暈染鼻子與嘴巴的輪廓。

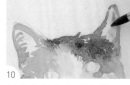

10

以筆尖暈染右耳內側。

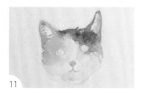

11

如圖，鼻子與耳朵繪製完成。

12

取 A5，以圭筆筆尖勾畫右眼的輪廓。

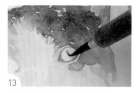

13

以筆尖暈染右眼眼珠。

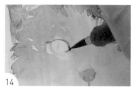

14

以筆尖勾畫左眼的輪廓。

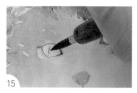

15

以筆尖暈染左眼眼珠。

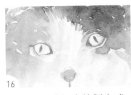

16
如圖，眼睛初步繪製完成。

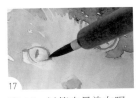

17
取 A6，以筆尖暈染左眼，並避開眼珠不上色。

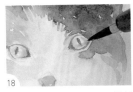

18
以筆尖暈染右眼，並避開眼珠不上色。

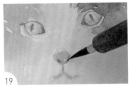

19
取 A7，以筆尖暈染鼻子，以繪製鼻孔。

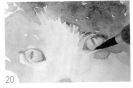

20
取 A8，以筆尖加強繪製右眼的輪廓。

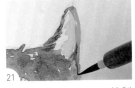

21
以筆尖暈染右耳，以繪製暗部。

22
以筆尖加強繪製左眼的輪廓。

23
以筆尖暈染下巴，以繪製暗部。

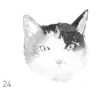

24
如圖，三花貓繪製完成。

三花貓繪製
停格動畫 QRcode

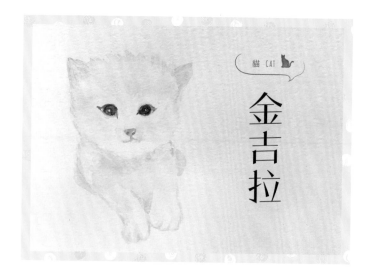

貓 CAT

金吉拉

🐰 調色方法 Color

A1	Z15 咖啡 **1** + 水 **9**
A2	Z11 土黃 **1** + 水 **8**
A3	Z09 玫瑰紅 **1** + 水 **8**
A4	Z13 椰褐 **1** + 水 **9**
A5	Z15 咖啡 **1** + Z11 土黃 **1** + 水 **7**
A6	Z10 暗紅 **3** + Z14 褐 **1** + 水 **6**
A7	Z15 咖啡 **5** + Z23 鋼青 **2** + 水 **1**
A8	Z14 褐 **1** + 水 **9**

🐻 步驟說明 Step by step

線稿

01
取 A1，以水彩筆筆尖暈染頭部左上方。（註：此為金吉拉幼貓。）

02
以筆尖暈染頭部右上方。

03
以筆尖暈染頭部左側。

04

以筆尖持續暈染頭部，並預留眼睛與鼻子不上色。

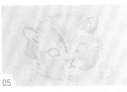

05

如圖，頭部初步繪製完成。

06

取 A2，以筆尖暈染吻部。

07

取 A3，以筆尖暈染耳朵內側。

08

取 A4，以筆腹暈染身體左側。

09

以筆尖暈染左前腳。

10

以筆尖暈染右前腳與身體下方。

11

以筆尖暈染身體右側。

12

取 A5，以筆腹暈染身體上方，以繪製暗部。

13

以筆尖繪製身體右側的暗部。

14

以筆尖勾畫前腳的輪廓。

15

如圖，前腳的輪廓繪製完成。

16 取 A6，以筆尖暈染鼻子。

17 取 A7，以圭筆筆尖勾畫右眼的輪廓。

18 以筆尖暈染右眼，並留反光白點，增加立體感。

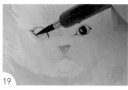

19 以筆尖勾畫左眼的輪廓。

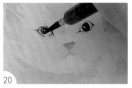

20 以筆尖暈染左眼，並留反光白點。

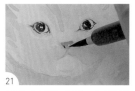

21 以筆尖暈染鼻子，以繪製鼻孔。

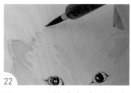

22 取 A8，以筆尖勾畫頭部左上方。（註：以線條筆觸繪製可表現動物毛的質感。）

23 以筆尖勾畫頭部右側。

24 以筆尖暈染雙眼，並避開眼珠不上色。

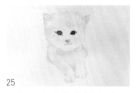

25 如圖，金吉拉繪製完成。

金吉拉繪製
停格動畫 QRcode

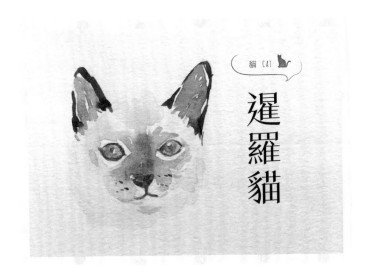

貓 CAT

暹羅貓

🐰 **調色方法** Color

A1	Z15 咖啡 **8** + Z23 鋼青 **2**
A2	Z15 咖啡 **1** + 水 **8**
A3	Z15 咖啡 **1** + Z21 天藍 **1** + 水 **4**
A4	Z10 暗紅 **2** + Z13 椰褐 **1** + 水 **5**
A5	Z21 天藍 **8** + 水 **1**

🐻 **步驟說明** Step by step

線稿

01
取 A1，以水彩筆筆尖暈染左耳的輪廓。

02
以筆尖暈染右耳的輪廓。

03
如圖，耳朵的輪廓繪製完成。

04 取 A2，以筆尖暈染頭部。

05 以筆尖持續暈染頭部，並預留眼睛不上色。

06 如圖，頭部初步繪製完成。

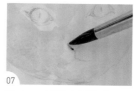

07 取 A3，以筆尖暈染鼻子。

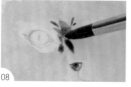

08 以筆尖暈染雙眼之間，以繪製暗部。

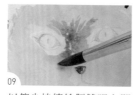

09 以筆尖持續繪製雙眼之間的暗部。

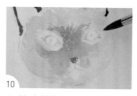

10 以筆尖繪製頭部下方的暗部。

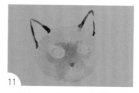

11 如圖，頭部的暗部繪製完成。

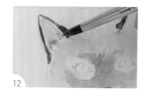

12 取 A4，以筆尖暈染耳朵內側。

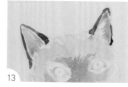

13 如圖，耳朵內側繪製完成。

14 以筆尖暈染嘴巴。

15 如圖，嘴巴繪製完成。

16
取 A5，以圭筆筆尖暈染右眼。

17
以筆尖暈染左眼，並留反光白點，增加立體感。

18
如圖，眼睛初步繪製完成。

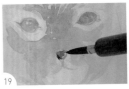

19
取 A1，以筆尖暈染鼻子，以繪製鼻孔。

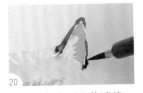

20
以筆間勾畫耳朵的邊緣。
（註：以線條筆觸繪製可表現動物毛的質感。）

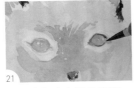

21
以筆尖勾畫右眼的輪廓。

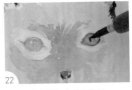

22
以筆尖暈染右眼眼珠。

23
以筆尖繪製左眼的輪廓。

24
如圖，暹羅貓繪製完成。

暹羅貓繪製
停格動畫 QRcode

A1

A2

A3

A4

A5

A6

貓 CAT

賓士貓

🐰 **調色方法** Color

A1	Z15 咖啡 **8** + Z23 鋼青 **3** + 水 **1**
A2	Z15 咖啡 **1** + 水 **8**
A3	Z14 褐 **2** + 水 **8**
A4	Z01 淺黃 **2** + 水 **7**
A5	Z17 草綠 **5** + Z19 碧綠 **1** + 水 **4**
A6	Z15 咖啡 **4** + Z23 鋼青 **2** + 水 **4**

🐻 **步驟說明** Step by step

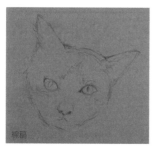

線稿

01

取 A1，以水彩筆筆尖暈染
左耳。

02

以筆尖暈染頭部左上方，
並預留左眼不上色。

03

以筆尖暈染頭部的上方。
（註：以線條筆觸繪製可
表現動物毛的質感。）

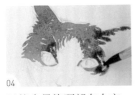

04

以筆尖暈染頭部右上方，
並預留右眼不上色。

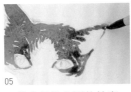

05

以筆尖暈染右耳的輪廓。

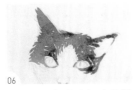

06

如圖，頭部上方初步繪製
完成。

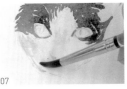

07

取 A2，以筆尖暈染頭部左
側。

08

以筆尖暈染頭部右側。

09

如圖，頭部初步繪製完成。

10

取 A3，以筆尖暈染右耳內
側。

11

以筆尖暈染左耳內側。

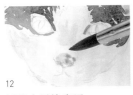

12

以筆尖暈染鼻子。

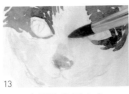

13

以筆尖暈染鼻子上方。

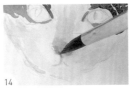

14

以筆尖暈染嘴巴。

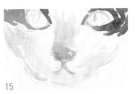

15

如圖，鼻子與嘴巴繪製完
成。

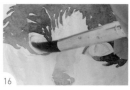

16 取 A4，以筆尖暈染眼睛。

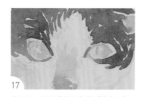

17 如圖，眼睛初步繪製完成。

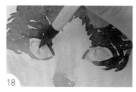

18 取 A5，以筆尖暈染左眼眼珠。

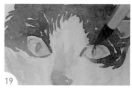

19 以筆尖暈染右眼眼珠。

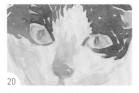

20 如圖，眼珠初步繪製完成。

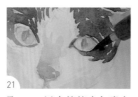

21 取 A6，以圭筆筆尖勾畫右眼的輪廓。

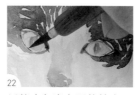

22 以筆尖勾畫左眼的輪廓。

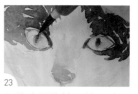

23 以筆尖暈染雙眼的眼珠，以增加層次感。

24 如圖，賓士貓繪製完成。

賓士貓繪製
停格動畫 QRcode

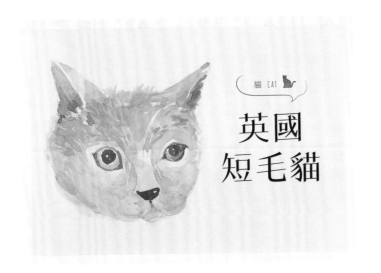

貓 CAT

英國
短毛貓

調色方法 Color

A1	Z24 湛藍 **1** + Z15 咖啡 **1** + 水 **5**
A2	Z24 湛藍 **2** + Z15 咖啡 **2** + 水 **4**
A3	Z15 咖啡 **5** + Z23 鋼青 **2** + 水 **2**
A4	Z06 橙 **6** + Z14 褐 **1** + 水 **7**
A5	Z15 咖啡 **5** + Z23 鋼青 **2** + 水 **4**

步驟說明 Step by step

線稿

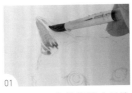

01
取 A1，以水彩筆筆尖暈染左耳。

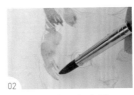

02
以筆尖暈染頭部左側。

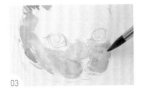

03
以筆尖暈染頭部下方。

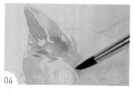
04 取 A2，以筆尖暈染頭部左上方，並預留左眼不上色。

05 以筆尖暈染頭部右上方，並預留右眼不上色。

06 如圖，頭部初步繪製完成。

07 取 A3，以筆尖暈染耳朵內側。

08 以筆尖暈染鼻子，並預留鼻孔不上色。

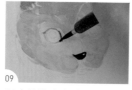
09 以圭筆筆尖勾畫左眼的輪廓。

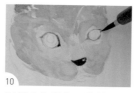
10 以筆尖勾畫右眼的輪廓。

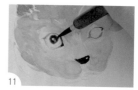
11 以筆尖暈染左眼眼珠，並留反光白點，增加立體感。

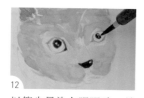
12 以筆尖暈染右眼眼珠，並留反光白點。

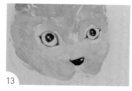
13 如圖，眼睛初步繪製完成。

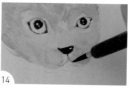
14 以筆尖勾畫嘴巴的輪廓。

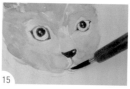
15 以筆尖暈染嘴巴。

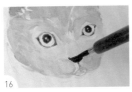

16
以筆尖暈染鼻子。

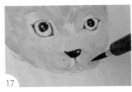

17
以筆尖在吻部暈染小點。

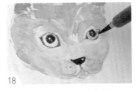

18
取 A4，以筆尖暈染右眼，並避開眼珠不上色。

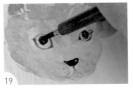

19
以筆尖暈染左眼，並避開眼珠不上色。

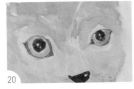

20
如圖，眼睛繪製完成。

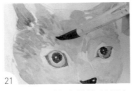

21
取 A5，以筆尖暈染頭部左上方，以增加層次感。

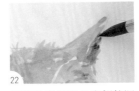

22
以筆尖繪製耳朵內側較深處。（註：以線條筆觸繪製可表現動物毛的質感。）

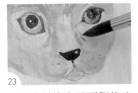

23
以筆尖暈染鼻子兩側的暗面。

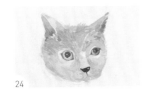

24
如圖，英國短毛貓繪製完成。

英國短毛貓繪製
停格動畫 QRcode

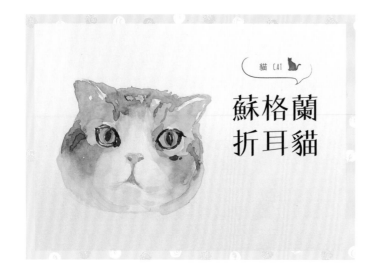

貓 CAT

蘇格蘭折耳貓

蘇格蘭折耳貓繪製
停格動畫 QRcode

線稿

調色方法 Color

A1	Z15 咖啡 **4** + 水 **5**
A2	Z14 褐 **1** + Z15 咖啡 **1** + 水 **8**
A3	Z15 咖啡 **5** + Z23 鋼青 **2** + 水 **5**
A4	Z15 咖啡 **1** + Z23 鋼青 **1** + 水 **8**
A5	Z15 咖啡 **5** + Z23 鋼青 **2** + 水 **3**
A6	Z02 黃 **4** + 水 **2**
A7	Z07 橘 **3** + Z14 褐 **1** + 水 **4**
A8	Z11 土黃 **4** + 水 **5**
A9	Z15 咖啡 **2** + Z23 鋼青 **1** + 水 **1**
A10	Z17 草綠 **5** + Z19 碧綠 **1** + 水 **7**
A11	Z15 咖啡 **4** + Z23 鋼青 **2** + 水 **5**
A12	Z15 咖啡 **5** + Z23 鋼青 **2** + 水 **2**
A13	Z11 土黃 **1** + 水 **9**
A14	Z07 橘 **1** + Z13 椰褐 **1** + 水 **7**

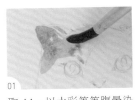

01 取 A1，以水彩筆筆腹暈染頭部左上方。

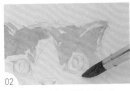

02 以筆尖暈染頭部右上方。

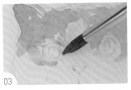

03 取 A2，以筆尖暈染左眼周圍，並預留左眼不上色。

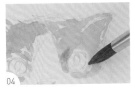

04 以筆尖暈染右眼周圍，並預留右眼不上色。

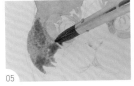

05 取 A3，以筆尖暈染頭部左側。

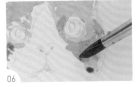

06 以筆尖暈染頭部右側。

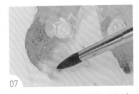

07 取 A4，以筆尖暈染頭部左下方。

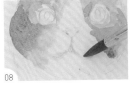

08 以筆尖暈染嘴巴。

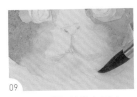

09 以筆尖暈染頭部右下方，並預留吻部不上色。

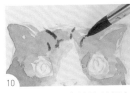

10 取 A5，以筆尖暈染頭部上方，以繪製紋路。

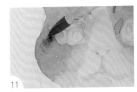

11 以筆尖暈染頭部左側，以繪製暗部。

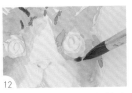

12 以筆尖繪製頭部右側的暗部。

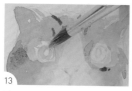

13 取 A6，以筆尖暈染左眼，並預留眼珠不上色。

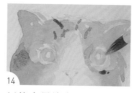

14 以筆尖暈染右眼，並預留眼珠不上色。

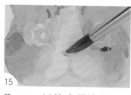

15 取 A7，以筆尖暈染鼻子。

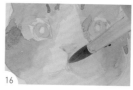

16 以筆尖暈染嘴巴的輪廓。

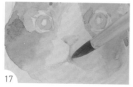

17 以筆尖暈染嘴巴。

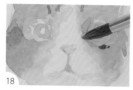

18 以筆尖暈染頭部右側，以增加層次感。

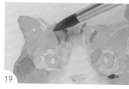

19 以筆尖繪製頭部左側的層次感。

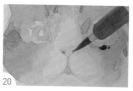

20 取 A8，以圭筆筆尖暈染鼻子，以繪製鼻孔。

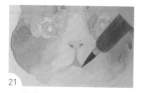

21 以筆尖勾畫嘴巴的輪廓。

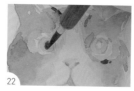

22 取 A9，以筆尖暈染左眼的眼珠。

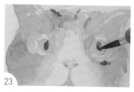

23 以筆尖暈染右眼的眼珠。

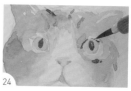

24 以筆尖勾畫右眼的輪廓。

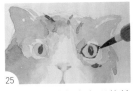

25 以筆尖持續勾畫右眼的輪廓。

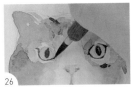

26 以筆尖勾畫左眼的輪廓。

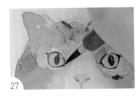

27 以筆尖持續勾畫左眼的輪廓。

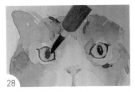

28 取 A10，以筆尖暈染左眼眼珠的輪廓。

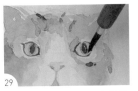

29 以筆尖暈染右眼眼珠的輪廓。

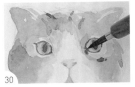

30 取 A11，以筆尖暈染右眼左側，以繪製暗部。

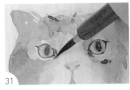

31 以筆尖繪製左眼右側的暗部。

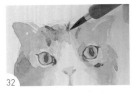

32 以筆尖暈染頭部上方，以繪製紋路。

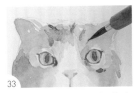

33 以筆尖持續繪製頭部上方的紋路。

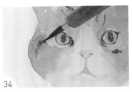

34 以筆尖繪製頭部左側的紋路。

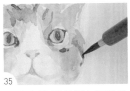

35 以筆尖繪製頭部右側的紋路。

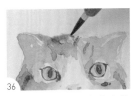

36 以筆尖勾畫頭部左上方的輪廓。

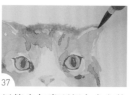

37 以筆尖勾畫頭部右上方的輪廓。

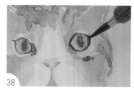

38 取A12，以筆尖勾畫右眼的輪廓。

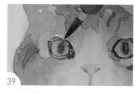

39 以筆尖勾畫左眼的輪廓。

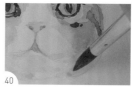

40 取A13，以水彩筆筆尖暈染頭部下方，以增加層次感。

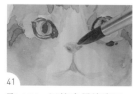

41 取A14，以筆尖暈染鼻子，以繪製鼻孔。

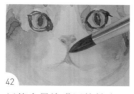

42 以筆尖暈染嘴巴的輪廓。

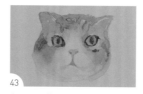

43 如圖，蘇格蘭折耳貓繪製完成。

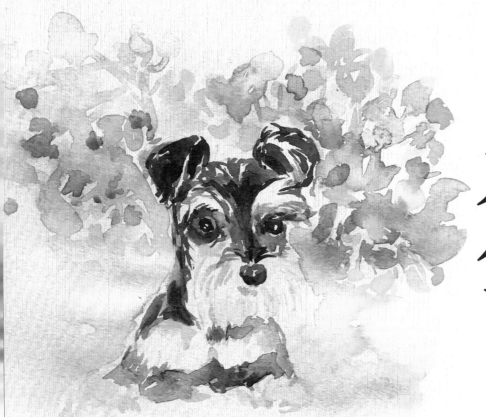

CHAPTER **04**

狗dog

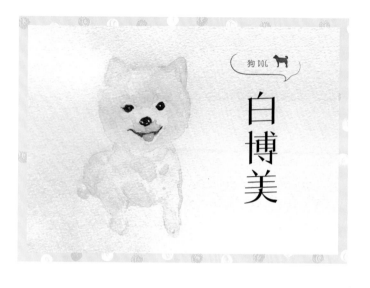

狗 DOG

白博美

🐰 **調色方法 Color**

A1	Z11 土黃 **1** + 水 **9**
A2	Z09 玫瑰紅 **1** + 水 **8**
A3	Z09 玫瑰紅 **4** + 水 **2**
A4	Z15 咖啡 **7** + Z23 鋼青 **2** + 水 **1**
A5	Z14 褐 **1** + Z09 玫瑰紅 **1** + 水 **8**
A6	Z15 咖啡 **1** + Z21 天藍 **1** + 水 **9**

🐻 **步驟說明 Step by step**

線稿

01

取 A1，以水彩筆筆尖暈染左耳。

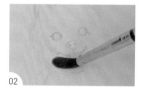

02

以筆腹暈染頭部左側。

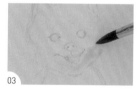

03

以筆尖暈染頭部下方，並預留嘴巴不上色。

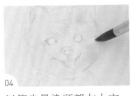

04
以筆尖暈染頭部右上方，並預留眼睛與鼻子不上色。

05
以筆腹暈染身體左側。

06
以筆尖暈染身體右側。

07
以筆尖暈染頸部。

08
以筆腹暈染前腳。

09
以筆尖暈染腹部。

10
如圖，頭部與身體前半部初步繪製完成。

11
以筆尖勾畫身體右側的輪廓。

12
以筆尖暈染左後腿。

13
以筆尖暈染左眼上方。

14
以筆尖持續暈染左眼上方。

15
以筆尖暈染嘴巴上方。

16 取 A2，以筆尖暈染左耳的輪廓。

17 以筆尖暈染右耳內側。

18 以筆尖暈染左耳內側。

19 取 A3，以筆尖暈染舌頭，並留反光白點。

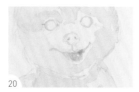

20 如圖，舌頭繪製完成。

21 取 A4，以圭筆筆尖勾畫左眼的輪廓。

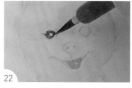

22 以筆尖暈染左眼，並留反光白點，增加立體感。

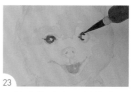

23 以筆尖勾畫右眼的輪廓。

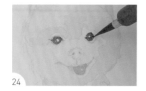

24 以筆尖暈染右眼，並留反光白點。

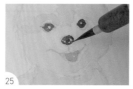

25 以筆尖暈染鼻子，並預留鼻孔不上色。

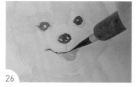

26 以筆尖勾畫嘴巴的輪廓。

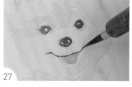

27 以筆尖持續勾畫嘴巴的輪廓。

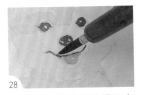

28

取 A5，以筆尖暈染嘴巴左側。

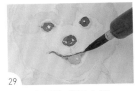

29

以筆尖暈染嘴巴右側。

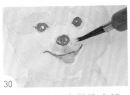

30

取 A6，以筆尖暈染吻部，以繪製暗部。

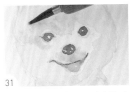

31

以筆尖繪製左眼周圍的暗部。

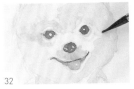

32

以筆尖繪製右眼周圍的暗部。

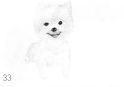

33

如圖，白博美繪製完成。

小訣竅

繪製動物黑色的鼻子時，用藍色加咖啡色來取代，可以讓調出來的「黑色」更有層次，另外在深色的鼻頭上可預留兩個白點來表現出鼻孔。

白博美繪製
停格動畫 QRcode

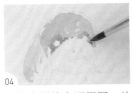

04 以筆尖暈染右眼周圍，並預留右眼不上色。

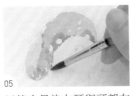

05 以筆尖暈染左耳與頭部左側。

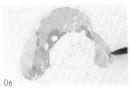

06 以筆尖暈染右耳。

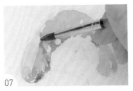

07 取 A3，以筆尖暈染左耳，以增加層次感。

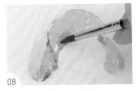

08 以筆尖暈染左眼邊緣。

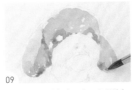

09 以筆尖暈染右耳，以增加層次感。

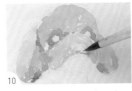

10 取 A4，以筆尖暈染頭部，並預留鼻子不上色。

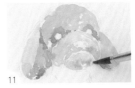

11 以筆尖暈染頭部下方。

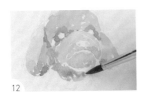

12 取 A5，以筆尖暈染頸部。

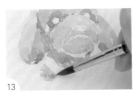

13 以筆尖暈染身體，並預留項圈的位置不上色。

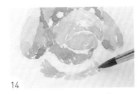

14 以筆尖持續暈染身體。

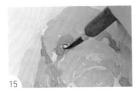

15 取 A6，以圭筆筆尖勾畫左眼的輪廓。

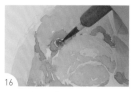

16 以筆尖暈染左眼，並留反光白點，增加立體感。

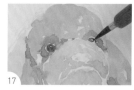

17 以筆尖勾畫右眼的輪廓。

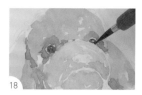

18 以筆尖暈染右眼，並留反光白點。

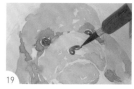

19 以筆尖暈染鼻子，並預留鼻孔不上色。

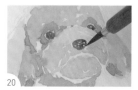

20 以筆尖持續暈染鼻子。

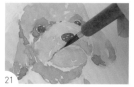

21 取 A7，以筆尖勾畫嘴巴的輪廓。

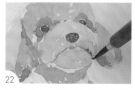

22 以筆尖持續勾畫嘴巴的輪廓。

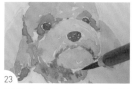

23 以筆尖暈染頸部，以繪製暗部。

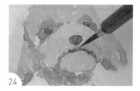

24 取 A8，以筆尖暈染嘴巴。

25 以筆尖暈染頭部，以繪製暗部。

26 以筆尖暈染身體，以繪製暗部。

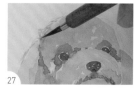

27 以筆尖繪製左耳的暗部。

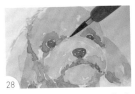

28 以筆尖繪製左眼周圍的暗部。

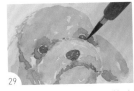

29 以筆尖繪製右眼周圍的暗部。

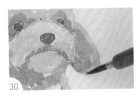

30 以筆尖繪製右耳的暗部。

31 取 A9，以筆尖暈染項圈，並留反光白點。

32 取 A10，以筆尖暈染頸部。

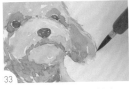

33 以筆尖勾畫右耳的輪廓。

34 以筆尖勾畫左耳的輪廓。

35 以筆尖勾畫左耳的毛。
（註：以線條筆觸繪製可表現動物毛的質感。）

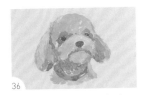

36 如圖，紅貴賓繪製完成。

紅貴賓繪製
停格動畫 QRcode

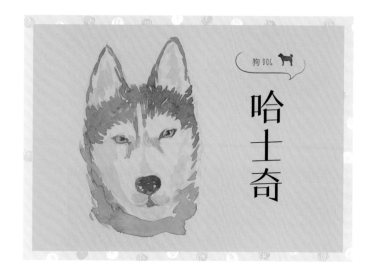

狗 DOG

哈士奇

🐰 調色方法 Color

A1	Z15 咖啡 **8** + Z23 鋼青 **2** + 水 **1**
A2	Z15 咖啡 **1** + Z23 鋼青 **1** + 水 **8**
A3	Z09 玫瑰紅 **2** + Z11 土黃 **1** + 水 **5**
A4	Z14 褐 **1** + Z15 咖啡 **1** + 水 **9**
A5	Z15 咖啡 **7** + Z23 鋼青 **1** + 水 **1**
A6	Z15 咖啡 **4** + Z23 鋼青 **2** + 水 **1**
A7	Z21 天藍 **4** + 水 **2**
A8	Z15 咖啡 **1** + Z23 鋼青 **1** + 水 **6**
A9	Z15 咖啡 **1** + Z22 藍 **1** + 水 **5**

🐻 步驟說明 Step by step

線稿

01
取 A1，以水彩筆筆尖暈染
左耳的輪廓。

02
以筆尖持續暈染左耳的輪
廓。

03
以筆尖暈染右耳的輪廓。

04
以筆尖持續暈染右耳的輪廓。

05
以筆尖暈染頭部左上方。

06
以筆尖暈染頭部右上方。

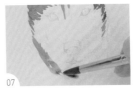

07
以筆尖暈染頭部左側。

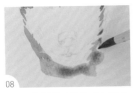

08
以筆尖暈染頭部下方與右側。

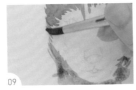

09
以筆尖持續暈染頭部。

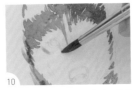

10
取 A2，以筆尖暈染左眼周圍，並預留左眼不上色。

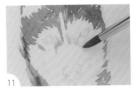

11
以筆尖暈染右眼周圍，並預留右眼不上色。

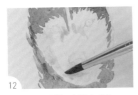

12
以筆尖暈染頭部左側。

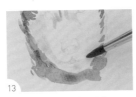

13
以筆尖暈染頭部下方。

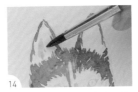

14
取 A3，以筆尖暈染左耳內側。

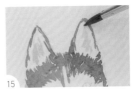

15
以筆尖暈染右耳內側。

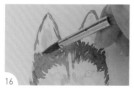

16 取 A4，以筆尖暈染左耳，以增加層次感。

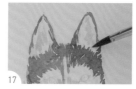

17 以筆尖暈染右耳，以增加層次感。

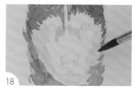

18 以筆尖暈染頭部右側，以繪製暗部。

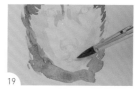

19 以筆尖暈染嘴巴。

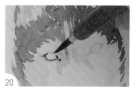

20 取 A5，以圭筆筆尖勾畫左眼的輪廓。

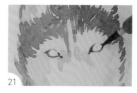

21 以筆尖勾畫右眼的輪廓。

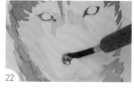

22 以筆尖暈染鼻子，並預留鼻孔不上色。

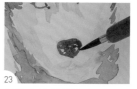

23 以筆尖持續暈染鼻子。

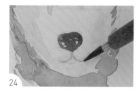

24 取 A6，以筆尖勾畫嘴巴的輪廓。

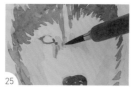

25 以筆尖暈染左眼右側，以繪製暗部。

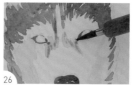

26 以筆尖繪製右眼左側的暗部。

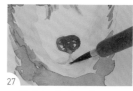

27 以筆尖勾畫嘴巴的輪廓。

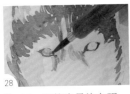
28 取 A7，以筆尖暈染左眼。

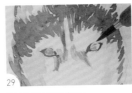
29 以筆尖暈染右眼。

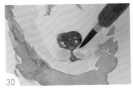
30 取 A8，以筆尖暈染吻部。

31 以筆尖暈染鼻子上方。

32 取 A9，以筆尖暈染左眼眼珠。

33 以筆尖暈染右眼眼珠。

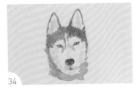
34 如圖，哈士奇繪製完成。

哈士奇繪製
停格動畫 QRcode

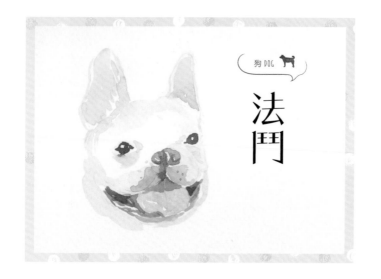

狗 DOG

法鬥

🐰 **調色方法** Color

A1	Z09 玫瑰紅 **2** + 水 **5**
A2	Z13 椰褐 **1** + 水 **8**
A3	Z15 咖啡 **2** + Z12 黃褐 **1** + 水 **5**
A4	Z15 咖啡 **4** + Z24 湛藍 **2** + 水 **5**
A5	Z09 玫瑰紅 **2** + Z15 咖啡 **2** + 水 **1**
A6	Z15 咖啡 **4** + Z24 湛藍 **3**
A7	Z09 玫瑰紅 **5** + Z15 咖啡 **1** + 水 **6**
A8	Z15 咖啡 **4** + Z23 鋼青 **1** + 水 **8**
A9	Z15 咖啡 **7** + Z23 鋼青 **2** + 水 **2**

🐻 **步驟說明** Step by step

線稿

01
取 A1，以水彩筆筆尖暈染
左耳內側。

02
以筆尖暈染右耳內側。

03
以筆尖暈染舌頭，並留反
光白點，增加立體感。

04
取 A2，以筆尖暈染左耳外
側。

05
以筆尖暈染頭部左側。

06
以筆尖暈染吻部。

07
以筆尖暈染頭部右側。

08
以筆尖暈染頭部下方。

09
取 A3，以筆尖暈染鼻子，
並預留鼻孔不上色。

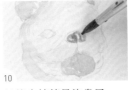

10
以筆尖持續暈染鼻子。

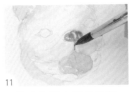

11
以筆尖勾畫吻部的輪廓。

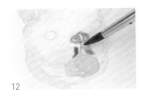

12
以筆尖暈染吻部。

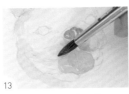

13
以筆尖持續暈染吻部。

14
取 A4，以筆尖暈染嘴巴左
側。

15
以筆尖暈染嘴巴下方。

16

以筆尖暈染嘴巴右側。

17

取 A5，以筆尖勾畫嘴巴的輪廓。

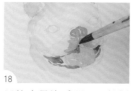

18

以筆尖暈染舌頭，以繪製暗部。

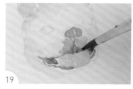

19

以筆尖持續繪製舌頭的暗部。

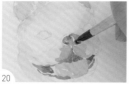

20

以筆尖繪製鼻子的暗部。

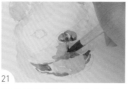

21

以筆尖繪製吻部的暗部。

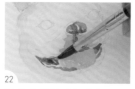

22

以筆尖暈染嘴巴左側。

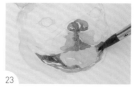

23

以筆尖暈染嘴巴右側。

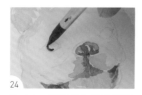

24

取 A6，以筆尖勾畫左眼的輪廓。

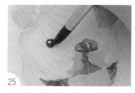

25

以筆尖暈染左眼，並留反光白點，增加立體感。

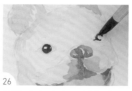

26

以筆尖勾畫右眼的輪廓。

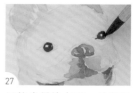

27

以筆尖暈染右眼，並留反光白點。

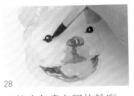

28 以筆尖勾畫左眼的輪廓。

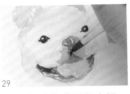

29 以筆尖暈染嘴巴與吻部，以繪製暗部。

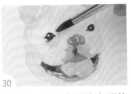

30 取 A7，以筆尖暈染左眼的周圍。

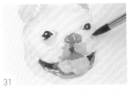

31 以筆尖暈染右眼的周圍。

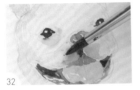

32 取 A8，以筆尖在吻部左側暈染小點，畫出鬍鬚的根部。

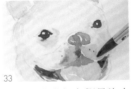

33 以筆尖在吻部右側暈染小點。

34 取 A9，以圭筆筆尖勾畫鼻子的輪廓。

35 以筆尖勾畫吻部的輪廓。

36 以筆尖勾畫鼻孔的輪廓。

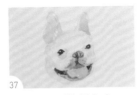

37 如圖，法鬥繪製完成。

法鬥繪製
停格動畫 QRcode

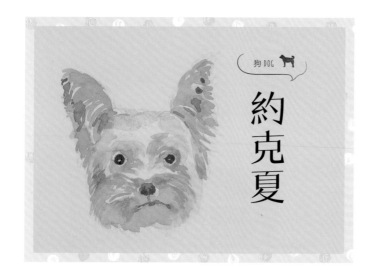

狗 DOG

約克夏

🐰 調色方法 Color

A1	Z12 黃褐 **1** + Z15 咖啡 **1** + 水 **8**
A2	Z11 土黃 **5** + Z13 椰褐 **1** + 水 **2**
A3	Z13 椰褐 **4** + Z15 咖啡 **1** + 水 **3**
A4	Z15 咖啡 **2** + Z12 黃褐 **1** + 水 **5**
A5	Z14 褐 **1** + Z11 土黃 **1** + 水 **4**
A6	Z15 咖啡 **1** + Z12 黃褐 **2** + 水 **4**
A7	Z15 咖啡 **8** + Z23 鋼青 **2**
A8	Z11 土黃 **3** + Z15 咖啡 **1** + 水 **2**

🐻 步驟說明 Step by step

線稿

01 取 A1，以水彩筆筆尖暈染頭部上方，並預留眼睛不上色。

02 以筆尖暈染頭部左側。

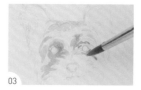

03 取 A2，以筆尖暈染兩眼周圍。

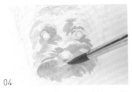

04
以筆尖暈染頭部下方，並
預留鼻子不上色。

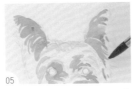

05
取 A3，以筆尖暈染兩耳外
側。

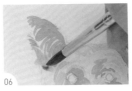

06
取 A4，以筆尖暈染左耳內
側。

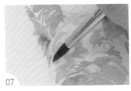

07
以筆尖暈染頭部左側。

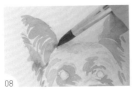

08
以筆尖暈染左耳外側。

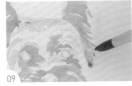

09
以筆尖暈染頭部右側。

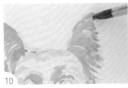

10
以筆尖暈染右耳內側。

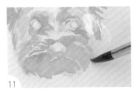

11
以筆尖暈染頭部。

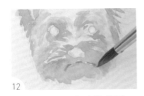

12
取 A5，以筆尖暈染嘴巴。

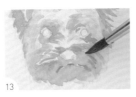

13
以筆尖暈染頭部右下方，
增加層次感。

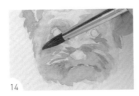

14
以筆尖暈染頭部左下方，
增加層次感。

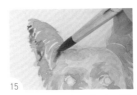

15
取 A6，以筆尖暈染左耳的
暗部。

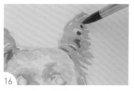

16

以筆尖繪製右耳的暗部。

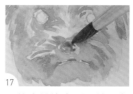

17

以筆尖暈染鼻子，並預留鼻孔不上色。

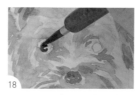

18

取 A7，以圭筆筆尖勾畫左眼的輪廓。

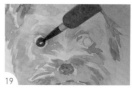

19

以筆尖暈染左眼，並留反光白點，增加立體感。

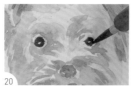

20

重複步驟 18-19，以筆尖繪製右眼，並留反光白點。

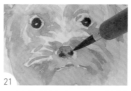

21

以筆尖暈染鼻子，以繪製鼻孔。

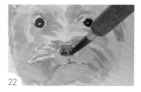

22

取 A8，以筆尖暈染鼻子，以增加層次感。

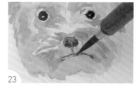

23

以筆尖勾畫嘴巴。

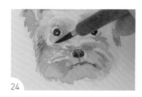

24

以筆尖勾畫頭部左側的毛。（註：以線條筆觸繪製可表現動物毛的質感。）

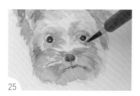

25

最後，以筆尖勾畫頭部右側的毛即可。

約克夏繪製
停格動畫 QRcode

狗 DOG

雪納瑞

調色方法 Color

A1	Z15 咖啡 **8** + Z23 鋼青 **2**
A2	Z15 咖啡 **1** + Z23 鋼青 **1** + 水 **8**
A3	Z15 咖啡 **1** + Z23 鋼青 **1** + 水 **9**
A4	Z15 咖啡 **7** + Z24 湛藍 **2**
A5	Z15 咖啡 **7** + Z23 鋼青 **2** + 水 **2**

步驟說明 Step by step

線稿

01
取 A1，以水彩筆筆尖暈染
左耳。

02
以筆尖暈染頭部上方。

03
以筆尖暈染右耳。

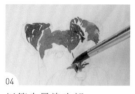

04

以筆尖暈染吻部。

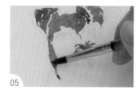

05

以筆尖暈染頭部左側。

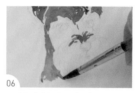

06

以筆尖暈染頭部左下方。

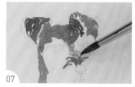

07

取 A2，以筆尖暈染頭部中間。

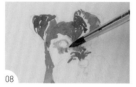

08

以筆尖暈染左眼周圍，並預留眼珠不上色。

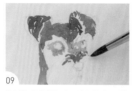

09

以筆尖暈染右眼周圍，並預留眼珠不上色。

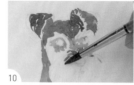

10

以筆尖暈染鼻子周圍。

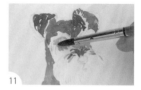

11

取 A3，以筆尖勾畫左眼周圍的毛。（註：以線條筆觸繪製可表現動物毛的質感。）

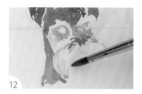

12

以筆尖勾畫頭部左下方的毛。

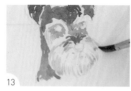

13

以筆腹暈染頭部兩下方的毛。

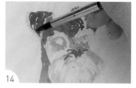

14

以筆尖暈染左耳的輪廓。

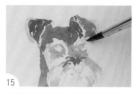

15

以筆尖暈染右耳的輪廓。

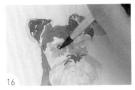

16 取 A4，以筆尖暈染左眼，並留反光白點，增加立體感。

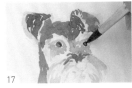

17 以筆尖暈染右眼，並留反光白點。

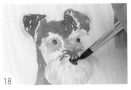

18 以筆尖持續暈染鼻子，並留反光白點。

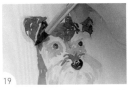

19 以筆尖暈染左耳下方，以繪製暗部。

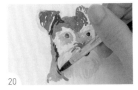

20 以筆尖繪製頭部左側的暗部。

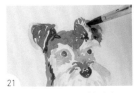

21 以筆尖繪製右耳的暗部。

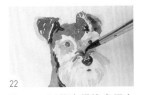

22 取 A5，以筆尖暈染鼻子上方，以增加層次感。

23 以筆尖繪製頭部左側較深的毛髮。

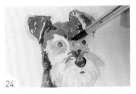

24 以筆尖繪製頭部上方較深的毛髮。

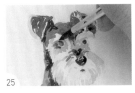

25 以筆尖暈染左眼周圍，以繪製暗部。

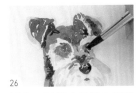

26 最後，以筆尖暈染右眼周圍，以繪製暗部即可。

雪納瑞繪製
停格動畫 QRcode

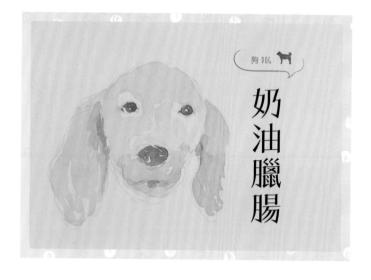

狗 DOG

奶油臘腸

調色方法 Color

A1	Z11 土黃 **1** + 水 **8**
A2	Z11 土黃 **2** + 水 **6**
A3	Z11 土黃 **2** + Z14 褐 **1** + 水 **7**
A4	Z15 咖啡 **6** + Z23 鋼青 **2** + 水 **2**
A5	Z15 咖啡 **5** + Z23 鋼青 **1** + 水 **5**
A6	Z15 咖啡 **1** + Z21 天藍 **1** + 水 **9**
A7	Z08 紅 **2** + 水 **3**

步驟說明 Step by step

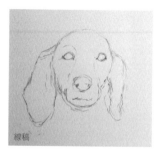

線稿

01
取 A1，以水彩筆筆尖暈染頭部左側，並預留左眼不上色。

02
以筆尖暈染頭部右側，並預留右眼與鼻子不上色。

03
取 A2，以筆尖暈染右耳。

04 以筆尖持續暈染右耳。

05 以筆尖暈染左耳。

06 以筆尖持續暈染左耳。

07 取 A3，以筆尖暈染左耳右側，以增加層次感。

08 以筆尖暈染右耳左側。

09 以筆尖暈染嘴巴周圍。

10 以筆尖加強繪製左耳的層次感。

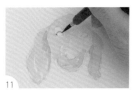

11 取 A4，以圭筆筆尖勾畫左眼的輪廓。

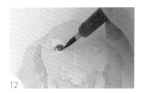

12 以筆尖暈染左眼，並留反光白點，增加立體感。

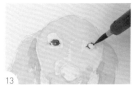

13 以筆尖勾畫右眼的輪廓。

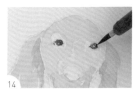

14 以筆尖暈染右眼，並留反光白點。

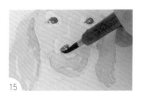

15 取 A5，以筆尖暈染鼻子左側，並預留鼻孔不上色。

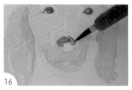

16 以筆尖暈染鼻子右側，並
預留鼻孔不上色。

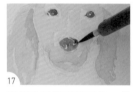

17 以筆尖暈染鼻子下方，並
留反光白點。

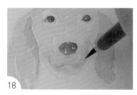

18 取 A6，以筆尖勾畫嘴巴。

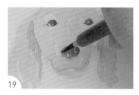

19 以筆尖暈染鼻子，以繪製
暗部。

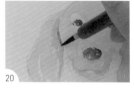

20 以筆尖繪製左耳的暗部。

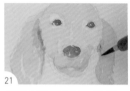

21 以筆尖繪製右耳的暗部。

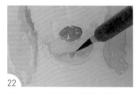

22 取 A7，以筆尖暈染舌頭。

23 如圖，奶油臘腸繪製完成。

奶油臘腸繪製
停格動畫 QRcode

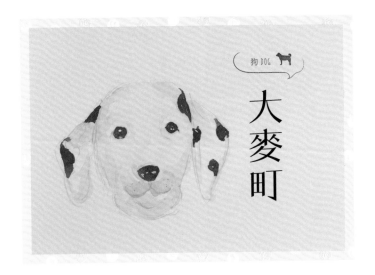

狗 DOG

大麥町

🐰 **調色方法 Color**

A1	Z15 咖啡 **1** + Z21 天藍 **1** + 水 **8**
A2	Z15 咖啡 **6** + Z23 鋼青 **2**
A3	Z13 椰褐 **1** + 水 **8**

🐻 **步驟說明 Step by step**

線稿

01

取 A1，以水彩筆筆尖暈染左耳，並預留斑點不上色。

02

以筆尖暈染頭部左側與下方。

03

以筆尖暈染鼻子左側。

04 以筆尖暈染頭部右、上方與右耳，並預留斑點不上色。

05 以筆腹暈染頭部中間，並預留眼睛不上色。

06 取 A2，以圭筆筆尖暈染左耳的斑點。

07 以筆尖持續暈染左耳的斑點。

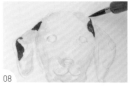

08 以筆尖暈染頭部右側的斑點。

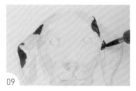

09 以筆尖暈染右耳的斑點。

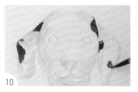

10 以筆尖暈染右耳下方的斑點。

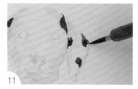

11 以筆尖持續暈染右耳的斑點。

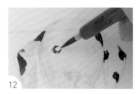

12 以筆尖勾畫左眼的輪廓。

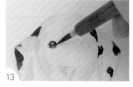

13 以筆尖暈染左眼，並留反光白點，增加立體感。

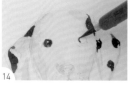

14 以筆尖勾畫右眼的輪廓。

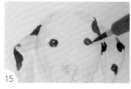

15 以筆尖暈染右眼，並留反光白點。

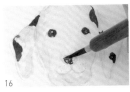

16 以筆尖暈染鼻子左側，並
預留鼻孔不上色。

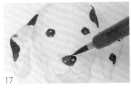

17 以筆尖暈染鼻子右側，並
預留鼻孔不上色。

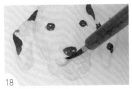

18 取 A3，以筆尖暈染嘴巴左
側。

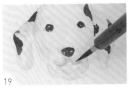

19 以筆尖暈染嘴巴右側。

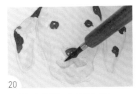

20 以筆尖暈染左側吻部。

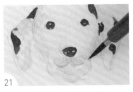

21 以筆尖暈染右側吻部。

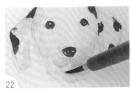

22 以筆尖暈染下巴。

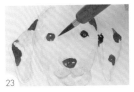

23 以筆尖暈染左眼右側。

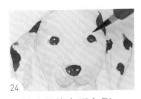

24 以筆尖暈染右眼左側。

25 如圖，大麥町繪製完成。

大麥町繪製
停格動畫 QRcode

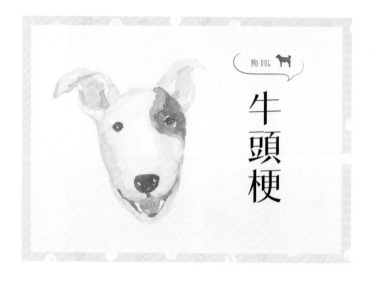

狗 DOG

牛頭梗

🐰 **調色方法 Color**

A1	Z09 玫瑰紅 **1** + 水 **7**
A2	Z13 椰褐 **1** + 水 **9**
A3	Z15 咖啡 **4** + Z24 湛藍 **2** + 水 **3**
A4	Z15 咖啡 **4** + Z24 湛藍 **2**
A5	Z08 紅 **2** + 水 **3**
A6	Z10 暗紅 **3** + Z14 褐 **1** + 水 **7**

🐻 **步驟說明 Step by step**

線稿

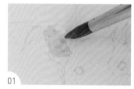

01
取 A1，以水彩筆筆尖暈染
左耳內側。

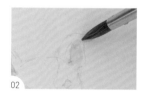

02
以筆尖暈染右耳內側。

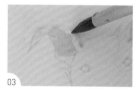

03
取 A2，以筆尖暈染左耳外
側。

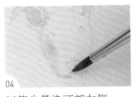

04
以筆尖暈染頭部左側。

05
以筆尖暈染頭部右側。

06
以筆尖暈染頭部下方,並
預留嘴巴不上色。

07
以筆尖暈染頭部中間,並
預留眼睛不上色。

08
取 A3,以筆尖暈染右眼周
圍,並預留右眼不上色。

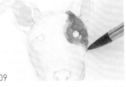

09
以筆尖持續暈染右眼的周
圍。

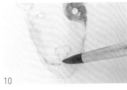

10
以筆尖勾畫嘴巴。

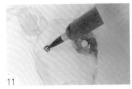

11
取 A4,以圭筆筆尖勾畫左
眼的輪廓。

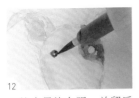

12
以筆尖暈染左眼,並留反
光白點,增加立體感。

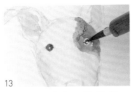

13
以筆尖勾畫右眼的輪廓。

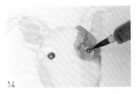

14
以筆尖暈染右眼,並留反
光白點。

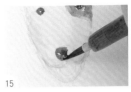

15
以筆尖暈染鼻子左側,並
預留鼻孔不上色。

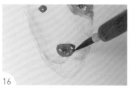

16 以筆尖暈染鼻子右側，並預留鼻孔不上色。

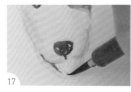

17 以筆尖勾畫嘴巴。

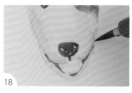

18 以筆尖持續勾畫嘴巴。

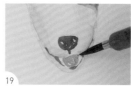

19 取 A5，以筆尖暈染舌頭。

20 取 A6，以筆尖勾畫左耳的輪廓。

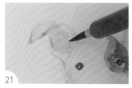

21 以筆尖持續勾畫左耳的輪廓。

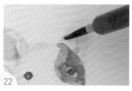

22 以筆尖勾畫右耳的輪廓。

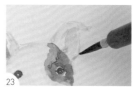

23 以筆尖持續勾畫右耳的輪廓。

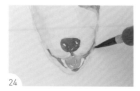

24 以筆尖勾畫嘴巴。

25 如圖，牛頭梗繪製完成。

牛頭梗繪製
停格動畫 QRcode

狗 DOG

西施犬

🐰 調色方法 Color

A1	Z11 土黃 **1** + 水 **9**
A2	Z11 土黃 **3** + Z15 咖啡 **1** + 水 **2**
A3	Z11 土黃 **3** + Z12 黃褐 **1** + 水 **3**
A4	Z11 土黃 **6** + Z14 褐 **2** + 水 **1**
A5	Z11 土黃 **5** + Z15 咖啡 **1** + 水 **3**
A6	Z15 咖啡 **8** + Z23 鋼青 **2**
A7	Z09 玫瑰紅 **2** + 水 **7**
A8	Z11 土黃 **2** + Z24 湛藍 **1** + 水 **6**

A1
A2
A3
A4
A5
A6
A7
A8

🐻 步驟說明 Step by step

線稿

01

取 A1，以水彩筆筆尖暈染頭部左上方。

02

以筆尖暈染頭部上方。

03

取 A2，以筆尖暈染右耳。

171

04
以筆尖暈染頭部右側，並
預留右眼不上色。

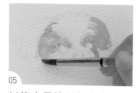

05
以筆尖暈染頭部左側，並
預留左眼不上色。

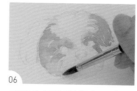

06
以筆尖暈染頭部左下方。

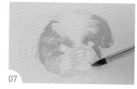

07
以筆尖暈染頭部下方，並
預留嘴巴不上色。

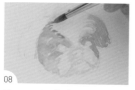

08
取 A3，以筆尖暈染頭部左
上方。

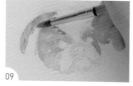

09
以筆尖暈染左耳上半部。

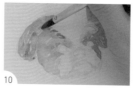

10
取 A4，以筆尖暈染左耳下
半部。

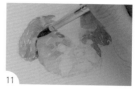

11
取 A5，以筆尖暈染左耳右
側邊緣，以繪製暗部。

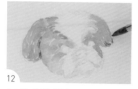

12
以筆尖繪製右耳的暗部。

13
以筆尖暈染頭部上方。

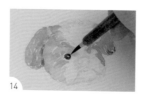

14
取 A6，以圭筆筆尖暈染左
眼，並留反光白點，增加立
體感。

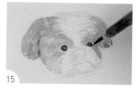

15
以筆尖暈染右眼，並留反
光白點。

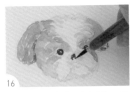

16 以筆尖暈染鼻子左側，並
預留鼻孔不上色。

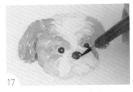

17 以筆尖暈染鼻子右側，並
預留鼻孔不上色。

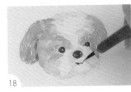

18 以筆尖勾畫嘴巴。

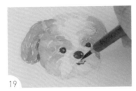

19 取 A7，以筆尖暈染舌頭。

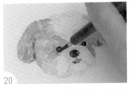

20 取 A8，以筆尖暈染左眼左
側，加深左眼周圍。

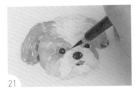

21 以筆尖暈染左眼右側。

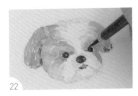

22 以筆尖暈染右眼左側。

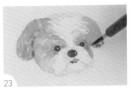

23 以筆尖暈染右眼右側。

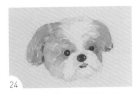

24 如圖，西施犬繪製完成。

西施犬繪製
停格動畫 QRcode

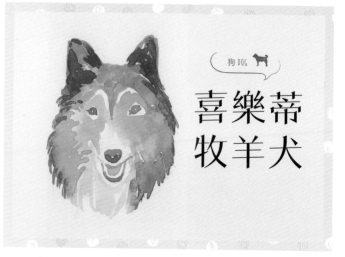

狗 DOG

喜樂蒂牧羊犬

🐰 **調色方法** Color

A1	Z11 土黃 **5** + Z15 咖啡 **1** + 水 **2**
A2	Z15 咖啡 **5** + Z23 鋼青 **2** + 水 **4**
A3	Z15 咖啡 **5** + Z23 鋼青 **2** + 水 **2**
A4	Z11 土黃 **2** + Z15 咖啡 **1** + 水 **8**
A5	Z11 土黃 **2** + Z15 咖啡 **1** + 水 **9**
A6	Z15 咖啡 **4** + Z23 鋼青 **3** + 水 **3**
A7	Z09 玫瑰紅 **2** + 水 **7**
A8	Z15 咖啡 **5** + Z23 鋼青 **2**

🐻 **步驟說明** Step by step

線稿

01
取清水，以筆尖暈染鼻子周圍。（註：讓左右兩側到鼻翼的毛髮可以漸層的較自然。）

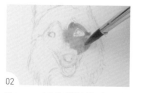

02
取 A1，以水彩筆筆尖暈染右眼周圍，並預留右眼不上色。

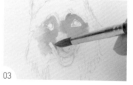

03
以筆尖暈染左眼周圍，並預留左眼不上色。

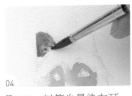

04
取 A2，以筆尖暈染左耳。

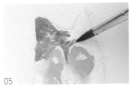

05
以筆尖暈染頭部右上方。

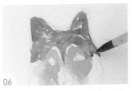

06
取 A3，以筆尖暈染右耳與頭部右上方。

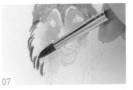

07
以筆尖勾畫頭部左側的邊緣。（註：以線條筆觸繪製可表現動物毛的質感。）

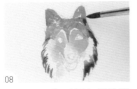

08
以筆尖暈染頭部右側的邊緣。

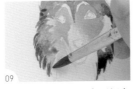

09
取 A4，以筆尖暈染頭部左側。

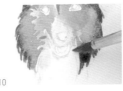

10
以筆尖暈染頭部右側。

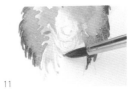

11
取 A5，以筆尖勾畫頭部下方。

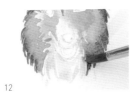

12
以筆尖持續勾畫頭部的下方。

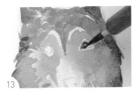

13
取 A6，以圭筆筆尖暈染右眼，並留反光白點，增加立體感。

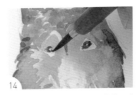

14
以筆尖暈染左眼，並留反光白點。

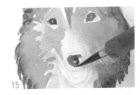

15
以筆尖暈染鼻子，並預留鼻孔不上色。

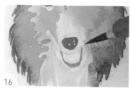

16 以筆尖勾畫嘴巴。

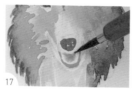

17 取 A7，以筆尖暈染舌頭。

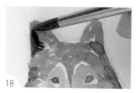

18 取 A8，以筆尖暈染左耳內側。

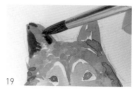

19 以筆尖持續暈染較深的地方。

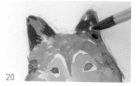

20 以筆尖暈染右耳。

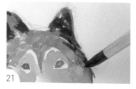

21 以筆尖暈染頭部右上方。

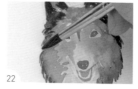

22 以筆尖暈染頭部左上方。

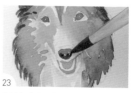

23 以筆尖暈染鼻子，以繪製暗部。

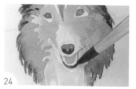

24 以筆尖加強繪製嘴巴的輪廓。

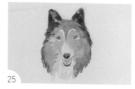

25 如圖，喜樂蒂牧羊犬繪製完成。

喜樂蒂牧羊犬繪製
停格動畫 QRcode

狗 DOG

聖伯納犬

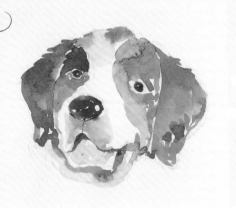

調色方法 Color

A1	Z15 咖啡 **5** + Z23 鋼青 **4** + 水 **1**
A2	Z15 咖啡 **5** + Z23 鋼青 **3** + 水 **1**
A3	Z15 咖啡 **5** + Z23 鋼青 **2** + 水 **4**
A4	Z15 咖啡 **6** + Z23 鋼青 **3**
A5	Z15 咖啡 **5** + Z23 鋼青 **2** + 水 **2**
A6	Z08 紅 **2** + 水 **5**
A7	Z15 咖啡 **5** + Z23 鋼青 **3** + 水 **2**

步驟說明 Step by step

線稿

01

取 A1，以水彩筆筆尖暈染頭部左上方，並預留左眼不上色。

02

以筆腹暈染頭部右上方。

03

以筆尖暈染頭部右方，並預留右眼不上色。

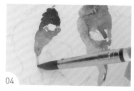

04
以筆尖暈染頭部左側。

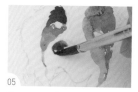

05
取 A2，以筆尖暈染鼻子。

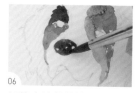

06
以筆尖持續暈染鼻子，並
預留鼻孔不上色。

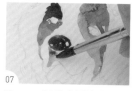

07
取 A3，以筆尖暈染左側吻
部。

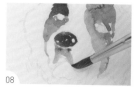

08
以筆尖暈染右側吻部。

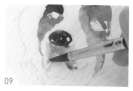

09
以筆尖暈染左側吻部。

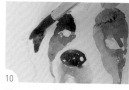

10
取 A4，以筆腹暈染左耳。

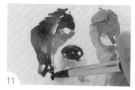

11
以筆尖持續暈染左耳。

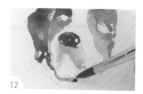

12
以筆尖暈染頭部下方。

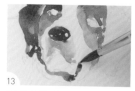

13
以筆尖持續暈染頭部的下
方。

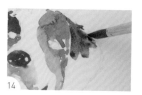

14
以筆腹暈染右耳。

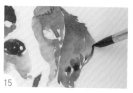

15
以筆尖持續暈染右耳。

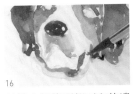

16

以筆尖暈染頭部下方的邊
緣。

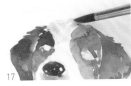

17

以筆尖暈染頭部上方。

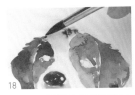

18

取 A5，以筆尖暈染頭部上
方邊緣。

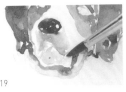

19

取 A6，以筆尖暈染嘴巴。

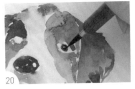

20

取 A7，以圭筆筆尖暈染右
眼，並留反光白點，增加立
體感。

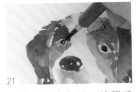

21

以筆尖暈染左眼，並留反
光白點。

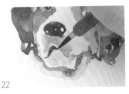

22

以筆尖勾畫嘴巴的輪廓。

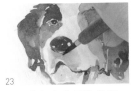

23

以筆尖勾畫鼻子的輪廓。

24

如圖，聖伯納犬繪製完成。

聖伯納犬繪製
停格動畫 QRcode

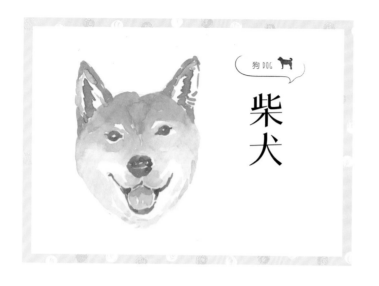

狗 DOG

柴犬

🐰 **調色方法 Color**

A1	Z11 土黃 **5** + Z15 咖啡 **2** + 水 **1**
A2	Z11 土黃 **2** + Z15 咖啡 **2** + 水 **1**
A3	Z15 咖啡 **4** + Z24 湛藍 **6**
A4	Z09 玫瑰紅 **4** + 水 **2**
A5	Z15 咖啡 **1** + Z22 藍 **1** + 水 **4**
A6	Z15 咖啡 **3** + 水 **5**
A7	Z10 暗紅 **3** + Z15 咖啡 **1** + 水 **6**

🐻 **步驟說明 Step by step**

線稿

01
取 A1，以水彩筆筆尖暈染
左耳的輪廓。

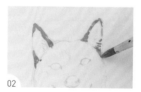

02
以筆尖暈染右耳的輪廓。

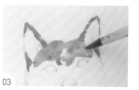

03
以筆尖暈染頭部上方。

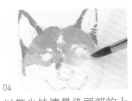

04
以筆尖持續暈染頭部的上方，並預留眼睛不上色。

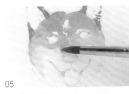

05
以筆尖暈染頭部左側。

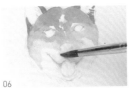

06
以筆尖暈染吻部。

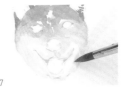

07
以筆尖暈染頭部右側與下方，並預留鼻子與嘴巴不上色。

08
取 A2，以筆尖暈染左耳內側。

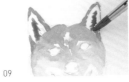

09
以筆尖暈染右耳內側。

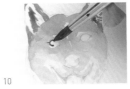

10
取 A3，以筆尖勾畫左眼的輪廓。

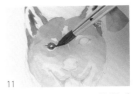

11
以筆尖暈染左眼，並留反光白點，增加立體感。

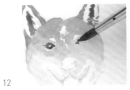

12
以筆尖勾畫右眼的輪廓。

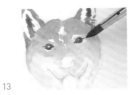

13
以筆尖暈染右眼，並留反光白點。

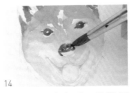

14
以筆尖暈染鼻子，並留反光白點。

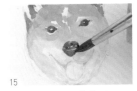

15
以筆尖持續暈染鼻子。

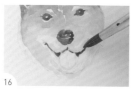

16 以筆尖勾畫吻部的輪廓。

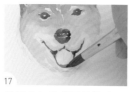

17 以筆尖勾畫嘴巴的輪廓。

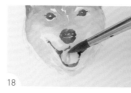

18 取 A4，以筆尖暈染舌頭，並留反光白點。

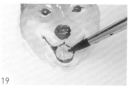

19 以筆尖持續暈染舌頭。

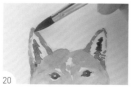

20 取 A5，以筆尖暈染左耳，以增加層次感。

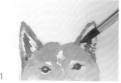

21 以筆尖繪製右耳層次感。

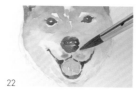

22 以筆尖暈染吻部，以增加層次感。

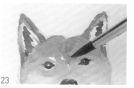

23 取 A6，以筆尖暈染頭部上方，以增加層次感。

24 取 A7，以筆尖暈染舌頭，以繪製暗部。

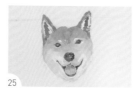

25 如圖，柴犬繪製完成。

柴犬繪製
停格動畫 QRcode

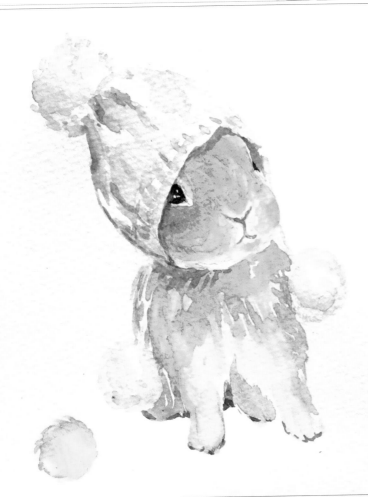

其他

others

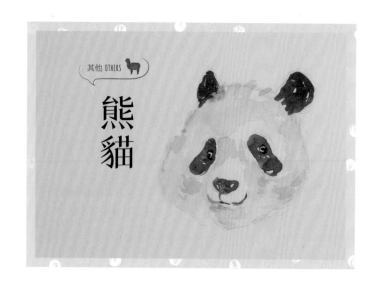

其他 OTHERS

熊貓

調色方法 Color

A1	Z15 咖啡 **1** + Z24 湛藍 **1** + 水 **9**
A2	Z15 咖啡 **5** + Z24 湛藍 **3**
A3	Z15 咖啡 **4** + Z24 湛藍 **2** + 水 **3**
A4	Z15 咖啡 **2** + Z24 湛藍 **1** + 水 **8**
A5	Z15 咖啡 **4** + Z24 湛藍 **2** + 水 **1**

步驟說明 Step by step

線稿

01

取 A1，以水彩筆筆尖暈染
頭部左側，並預留左眼周
圍不上色。

02

以筆尖暈染頭部右側，並
預留右眼周圍不上色。

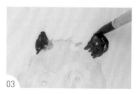

03

取 A2，以筆尖暈染雙耳，
並留反光白線，增加立體
感。

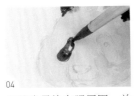

04

以筆尖暈染左眼周圍，並預留左眼不上色。

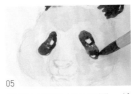

05

以筆尖暈染右眼周圍，並預留右眼不上色。

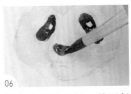

06

以筆尖暈染鼻子，並預留鼻孔不上色。

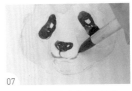

07

取 A3，以筆尖勾畫嘴巴。

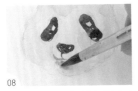

08

取 A4，以筆尖暈染嘴巴下方，以繪製暗部。

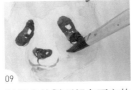

09

以筆尖繪製頭部右下方的暗部。

10

以筆尖繪製頭部左下方的暗部。

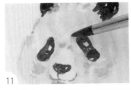

11

以筆尖繪製雙眼之間的暗部。

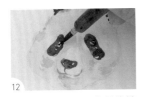

12

取 A5，以圭筆筆尖暈染雙眼，並留反光白點。

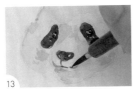

13

以筆尖勾畫嘴巴。

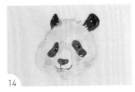

14

如圖，熊貓繪製完成。

熊貓繪製
停格動畫 QRcode

185

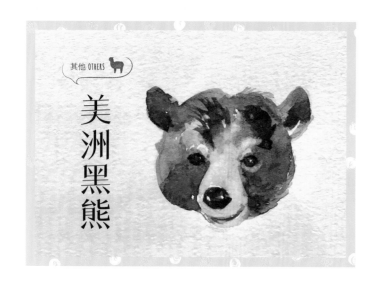

其他 OTHERS

美洲黑熊

調色方法 Color

A1	Z15 咖啡 **4** + Z24 湛藍 **1** + 水 **1**
A2	Z13 椰褐 **4** + Z15 咖啡 **1** + 水 **2**
A3	Z15 咖啡 **7** + Z24 湛藍 **4**
A4	Z08 紅 **2** + 水 **3**
A5	Z15 咖啡 **4** + Z24 湛藍 **1** + 水 **5**

步驟說明 Step by step

線稿

01
取 A1，以水彩筆筆尖暈染左耳與頭部上方，並留反光白線，增加毛髮的質感。

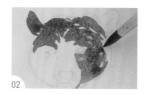

02
以筆尖暈染頭部右側，並預留右眼不上色。

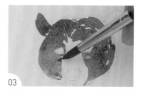

03
以筆尖暈染頭部左側，並預留左眼不上色。

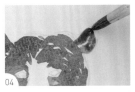

04
以筆尖暈染右耳，並留反
光白線。

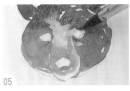

05
取 A2，以筆尖暈染吻部，
並預留鼻子不上色。

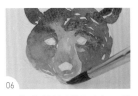

06
以筆尖暈染頭部下方，並
預留嘴巴不上色。

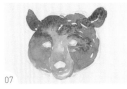

07
如圖，頭部繪製完成。

08
取 A3，以筆尖勾畫左眼的
輪廓，並留反光白點，增加
立體感。

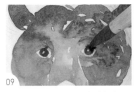

09
以筆尖勾畫右眼的輪廓，
並留反光白點。

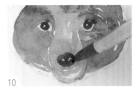

10
以筆尖暈染鼻子，並預留
嘴鼻孔不上色。

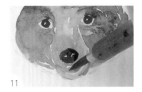

11
取 A4，以圭筆筆尖暈染嘴
巴。

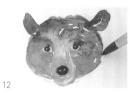

12
取 A5，以水彩筆筆尖勾畫
頭部上方的輪廓。

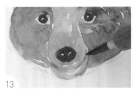

13
以圭筆筆尖勾畫嘴巴的輪
廓。

14
如圖，美洲黑熊繪製完成。

美洲黑熊繪製
停格動畫 QRcode

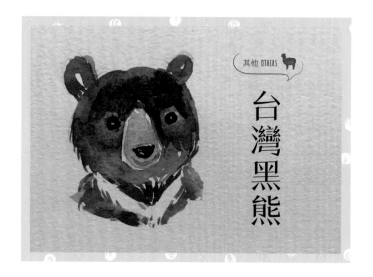

其他 OTHERS

台灣黑熊

🐰 **調色方法 Color**

| A1 | Z15 咖啡 **6** + Z24 湛藍 **3** |
| A2 | Z13 椰褐 **4** + Z15 咖啡 **1** + 水 **4** |

🐻 **步驟說明 Step by step**

線稿

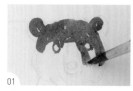

01
取 A1，以水彩筆筆尖暈染頭部上方，並預留眼睛不上色。

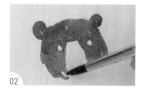

02
以筆尖暈染頭部左側。

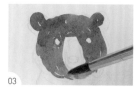

03
以筆尖持續暈染頭部右下方。

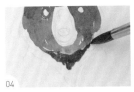

04

以筆尖暈染身體。

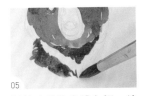

05

以筆尖暈染身體左側，並
與上方色塊間留白。

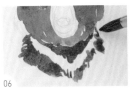

06

以筆尖暈染身體右側，並
與上方色塊間留白。

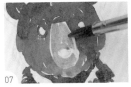

07

取 A2，以筆尖暈染吻部，
並預留鼻子不上色。

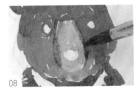

08

以筆尖暈染吻部的邊緣。

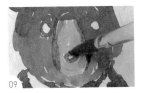

09

以筆尖暈染鼻子，並留反
光白點，增加立體感。

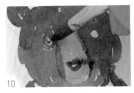

10

以筆尖暈染左眼，並留反
光白點。

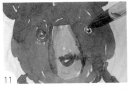

11

以筆尖暈染右眼，並留反
光白點。

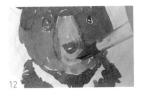

12

以筆尖勾畫嘴巴。

13

如圖，台灣黑熊繪製完成。

台灣黑熊繪製
停格動畫 QRcode

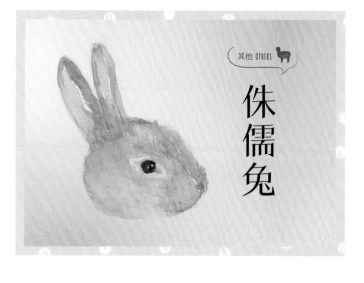

其他 OTHERS

侏儒兔

調色方法 Color

A1	Z09 玫瑰紅 **1** + 水 **8**
A2	Z11 土黃 **2** + Z14 褐 **1** + 水 **5**
A3	Z11 土黃 **3** + Z12 黃褐 **1** + 水 **3**
A4	Z11 土黃 **2** + Z14 褐 **1** + 水 **6**
A5	Z15 咖啡 **7** + Z23 鋼青 **2** + 水 **1**
A6	Z11 土黃 **2** + 水 **6**
A7	Z11 土黃 **2** + 水 **8**

步驟說明 Step by step

線稿

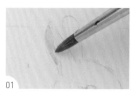

01
取 A1，以水彩筆筆尖暈染
左耳內側。

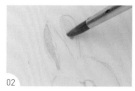

02
以筆尖暈染右耳內側。

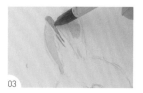

03
取 A2，以筆尖暈染左耳外
側。

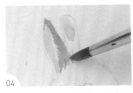

04
以筆尖持續暈染左耳的外側。

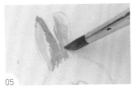

05
以筆尖暈染右耳外側。

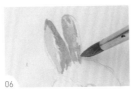

06
以筆尖持續暈染右耳的外側。

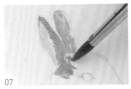

07
取 A3，以筆尖暈染頭部左上方。

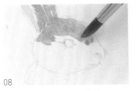

08
以筆尖暈染頭部上方。

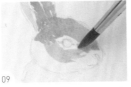

09
以筆尖持續暈染頭部的上方，並預留眼睛周圍不上色。

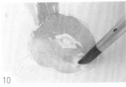

10
以筆尖暈染頭部下方。

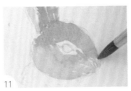

11
以筆尖持續暈染頭部的下方。

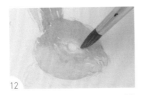

12
以筆尖暈染眼睛周圍，並預留眼睛不上色。

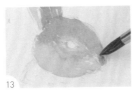

13
取 A4，以筆尖暈染鼻子。

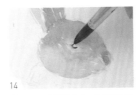

14
取 A5，以筆尖勾畫眼睛的輪廓。

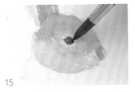

15
以筆尖暈染眼睛，並留反光白點，增加立體感。

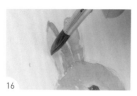

16
取 A6，以筆尖暈染左耳外側。

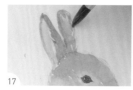

17
以筆尖暈染右耳外側。

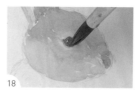

18
取 A7，以筆尖暈染眼睛下方的輪廓。

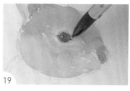

19
以筆尖暈染眼睛上方的輪廓。

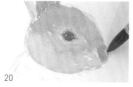

20
以筆尖勾畫嘴巴的輪廓。

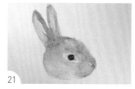

21
如圖，侏儒兔繪製完成。

侏儒兔繪製
停格動畫 QRcode

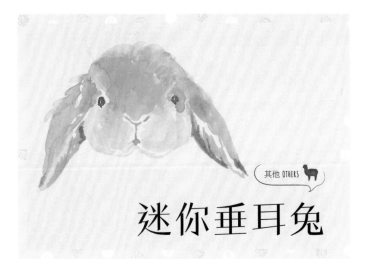

其他 OTHERS

迷你垂耳兔

調色方法 Color

A1	Z14 褐 **2** + Z11 土黃 **5** + 水 **2**
A2	Z11 土黃 **3** + Z13 椰褐 **1** + 水 **3**
A3	Z15 咖啡 **5** + Z23 鋼青 **1** + 水 **1**
A4	Z15 咖啡 **2** + 水 **8**
A5	Z11 土黃 **6** + Z14 褐 **2** + 水 **1**

步驟說明 Step by step

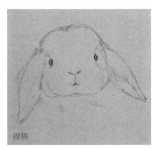

線稿

01

取 A1，以水彩筆筆腹暈染頭部左上方。

02

以筆尖暈染頭部右上方。

03

以筆腹暈染吻部左側。

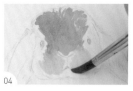

04 以筆腹暈染吻部右側。

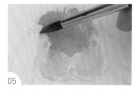

05 以筆尖暈染頭部左側，並預留左眼不上色。

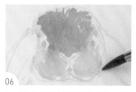

06 以筆尖暈染頭部右側，並預留右眼不上色。

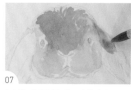

07 以筆尖暈染右耳外側。

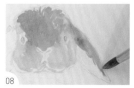

08 以筆尖持續暈染右耳的外側。

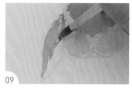

09 以筆尖暈染頭左耳外側，並留反光白點，增加立體感。

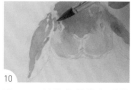

10 取 A2，以筆尖暈染左眼的左側。

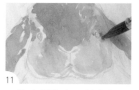

11 以筆尖暈染右眼的右側。

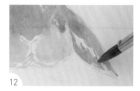

12 以筆尖暈染右耳內側，並與外側顏色間預留白線不上色。

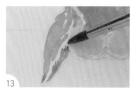

13 以筆尖暈染左耳內側，並與外側顏色間預留白線不上色。

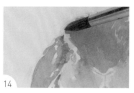

14 以筆尖暈染左耳外側，以增加層次感。

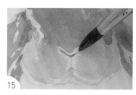

15 以筆尖勾畫鼻子的輪廓。

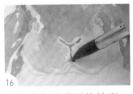

16
以筆尖勾畫嘴巴的輪廓

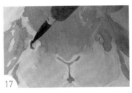

17
取 A3，以圭筆筆尖勾畫左眼的輪廓。

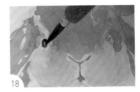

18
以筆尖暈染左眼，並留反光白點，增加立體感。

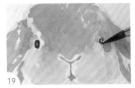

19
以筆尖暈染右眼，並留反光白點。

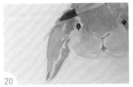

20
取 A4，以筆尖暈染左耳外側，以增加層次感。

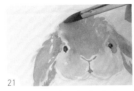

21
以筆尖暈染頭部左上方。

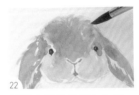

22
以筆尖暈染頭部右上方。

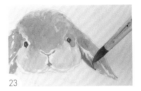

23
取 A5，以筆尖暈染右耳內側，以繪製暗部。

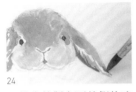

24
以筆尖繪製右耳外側的暗部。

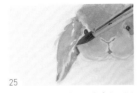

25
以筆尖暈染左耳內側，以繪製暗部。

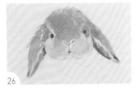

26
如圖，迷你垂耳兔繪製完成。

迷你垂耳兔繪製
停格動畫 QRcode

195

其他 OTHERS

道奇兔

調色方法 Color

A1	Z15 咖啡 **4** + 水 **4**
A2	Z11 土黃 **2** + Z09 玫瑰紅 **1** + 水 **9**
A3	Z09 玫瑰紅 **2** + 水 **7**
A4	Z15 咖啡 **8** + Z23 鋼青 **2**
A5	Z15 咖啡 **3** + Z23 鋼青 **2** + 水 **5**
A6	Z15 咖啡 **1** + Z21 天藍 **1** + 水 **8**

步驟說明 Step by step

線稿

01
取 A1，以水彩筆筆尖暈染
左耳的輪廓。

02
以筆尖持續暈染左耳的輪
廓。

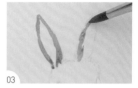

03
以筆尖暈染右耳的輪廓。

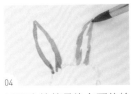

04
以筆尖持續暈染右耳的輪
廓。

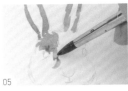

05
以筆尖暈染頭部左上方。

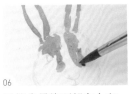

06
以筆尖暈染頭部右上方，
並與頭部左上方顏色間留
白不上色。

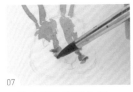

07
以筆尖暈染頭部左側。

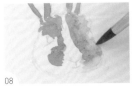

08
以筆尖暈染頭部右側，並
預留右眼不上色。

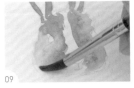

09
以筆腹暈染頭部左側，並
預留左眼不上色。

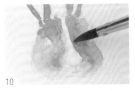

10
以筆尖暈染頭部留白處。

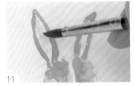

11
取 A2，以筆尖暈染左耳內
側。

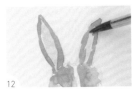

12
以筆尖暈染右耳內側。

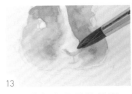

13
以筆尖勾畫鼻子的輪廓。

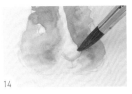

14
以筆尖暈染鼻子。

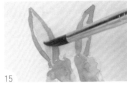

15
取 A3，以筆尖暈染左耳內
側下方，以增加層次感。

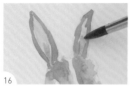

16 以筆尖暈染右耳的內側下方。

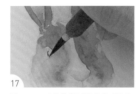

17 取 A4，以圭筆筆尖勾畫左眼的輪廓。

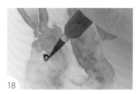

18 以筆尖暈染左眼，並留反光白點，增加立體感。

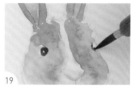

19 以筆尖勾畫右眼的輪廓。

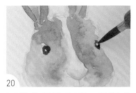

20 以筆尖暈染右眼，並留反光白點。

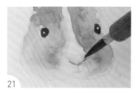

21 取 A5，以筆尖勾畫鼻子的輪廓。

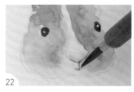

22 以筆尖勾畫嘴巴的輪廓。

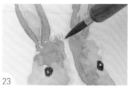

23 取 A6，以筆尖在頭頂勾畫短線。（註：以線條筆觸繪製可表現動物毛的質感。）

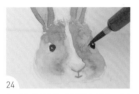

24 以筆尖暈染頭部右側，以繪製暗部。

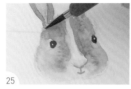

25 以筆尖繪製頭部左側的暗部。

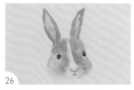

26 如圖，道奇兔繪製完成。

道奇兔繪製
停格動畫 QRcode

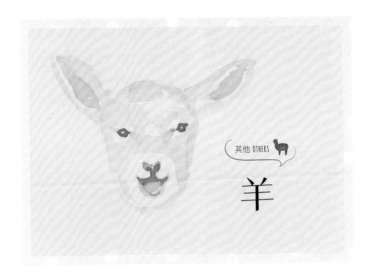

其他 OTHERS

羊

🐰 **調色方法 Color**

A1	Z08 紅 **2** + 水 **8**
A2	Z15 咖啡 **1** + Z21 天藍 **1** + 水 **8**
A3	Z15 咖啡 **5** + Z23 鋼青 **1** + 水 **8**
A4	Z15 咖啡 **7** + Z23 鋼青 **2** + 水 **1**

🐻 **步驟說明 Step by step**

線稿

01

取 A1，以水彩筆筆尖暈染
左耳內側。

02

以筆尖暈染右耳內側。

03

以筆尖暈染嘴巴。

04 取 A2，以筆尖暈染左耳的外側。

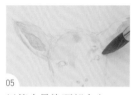

05 以筆尖暈染頭部上方。

06 以筆尖暈染右耳外側。

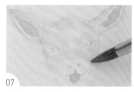

07 以筆尖暈染頭部上方，並預留眼睛不上色。

08 以筆尖暈染頭部下方，並預留鼻子與嘴巴周圍不上色。

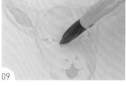

09 以筆尖暈染左眼周圍。

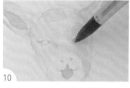

10 以筆尖暈染右眼周圍。

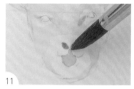

11 取 A3，以筆尖暈染鼻子。

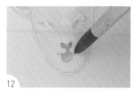

12 以筆尖勾畫嘴巴的輪廓。

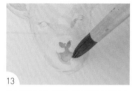

13 以筆尖持續勾畫嘴巴的輪廓。

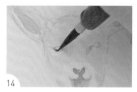

14 取 A4，以圭筆筆尖勾畫左眼的輪廓。

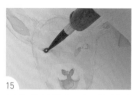

15 以筆尖暈染左眼，並留反光白點，增加立體感。

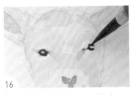

16

以筆尖勾畫右眼的輪廓。

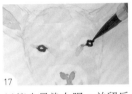

17

以筆尖暈染右眼，並留反光白點。

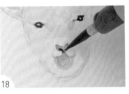

18

以筆尖暈染鼻子，以增加層次感。

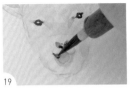

19

以筆尖暈染嘴巴左側。

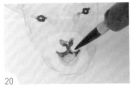

20

以筆尖暈染嘴巴右側。

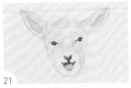

21

如圖，羊繪製完成。

羊繪製
停格動畫 QRcode

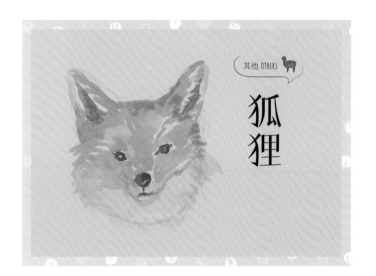

其他 OTHERS

狐狸

🐰 調色方法 Color

A1	Z11 土黃 **8** + Z06 橙 **1**
A2	Z11 土黃 **1** + 水 **9**
A3	Z11 土黃 **3** + Z13 椰褐 **1** + 水 **5**
A4	Z11 土黃 **3** + Z13 椰褐 **1** + 水 **8**
A5	Z15 咖啡 **5** + Z23 鋼青 **2** + 水 **2**
A6	Z15 咖啡 **2** + 水 **8**
A7	Z11 土黃 **4** + Z12 黃褐 **2** + 水 **2**

🐻 步驟說明 Step by step

線稿

01

取 A1，以水彩筆筆尖暈染左耳外側。

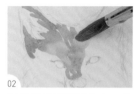

02

以筆腹暈染頭部上方，並留反光白點與白線，增加立體感。

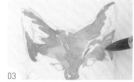

03

以筆尖暈染右耳外側。

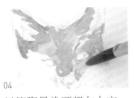

04
以筆腹暈染頭部右上方，並預留右眼不上色。

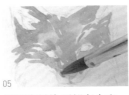

05
以筆腹暈染頭部左上方，並預留左眼不上色。

06
取 A2，以筆腹暈染頭部左下方。

07
以筆腹暈染頭部右下方。

08
取 A3，以筆尖暈染左耳內側，並與外側顏色間留白線。

09
以筆尖暈染右耳內側，並與外側顏色間留白線。

10
取 A4，以筆尖暈染左耳邊緣。

11
以筆尖暈染右耳邊緣。

12
以筆尖勾畫頭部右側與嘴巴周圍。

13
取 A5，以圭筆筆尖暈染左眼，並留反光白點。

14
以筆尖暈染右眼，並留反光白點。

15
以筆尖勾畫鼻子的輪廓。

16

以筆尖暈染鼻子，並留反光白點。

17

以筆尖勾畫嘴巴的輪廓。

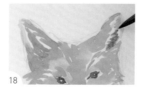

18

以筆尖勾畫右耳的內側。
（註：以線條筆觸繪製可表現動物毛的質感。）

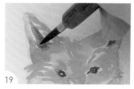

19

以筆尖勾畫左耳內側。

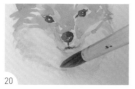

20

取 A6，以水彩筆筆尖暈染頭部左側。

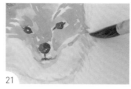

21

以筆尖暈染頭部右側。

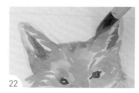

22

取 A7，以筆尖暈染頭部上方，以繪製暗部。

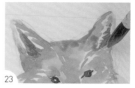

23

以筆尖繪製右耳的暗部。

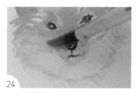

24

以筆尖繪製頭部左側的暗部。

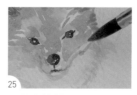

25

以筆尖繪製頭部右側的暗部。

26

如圖，狐狸繪製完成。

狐狸繪製
停格動畫 QRcode

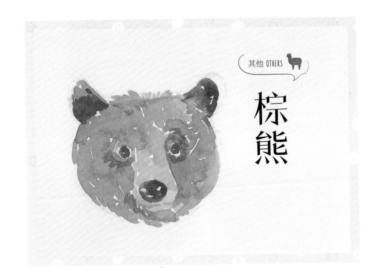

其他 OTHERS

棕熊

🐰 調色方法 Color

A1	Z15 咖啡 **1** + Z13 椰褐 **6**
A2	Z15 咖啡 **1** + Z13 椰褐 **7** + 水 **1**
A3	Z15 咖啡 **1** + Z13 椰褐 **4**
A4	Z15 咖啡 **8** + Z23 鋼青 **2**
A5	Z15 咖啡 **4** + 水 **5**

🐻 步驟說明 Step by step

線稿

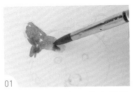

01
取 A1，以水彩筆筆尖暈染左耳，並留反光白點，增加立體感。

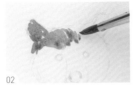

02
以筆尖暈染頭部上方。

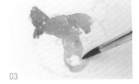

03
以筆尖暈染吻部，並預留鼻子不上色。

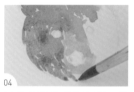

04 以筆尖暈染頭部左側，並預留左眼不上色。

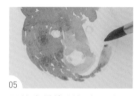

05 以筆尖暈染頭部右下方。

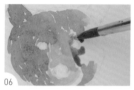

06 取A2，以筆尖暈染頭部右側，並避開右眼不上色。

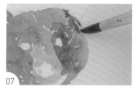

07 以筆尖持續暈染頭部的右側，並留反光白線，增加立體感。

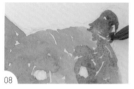

08 取A3，以筆尖暈染右耳，以繪製暗部，並留反光白點。

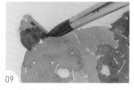

09 以筆尖繪製左耳的暗部。

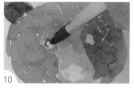

10 取A4，以筆尖勾畫左眼的輪廓。

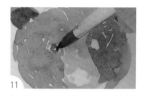

11 以筆尖暈染左眼，並留反光白點。

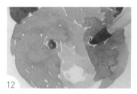

12 以筆尖勾畫右眼的輪廓。

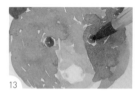

13 以筆尖暈染右眼，並留反光白點。

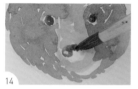

14 以筆尖暈染鼻子，並預留鼻孔不上色。

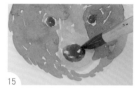

15 以筆尖持續暈染鼻子，並留反光白點。

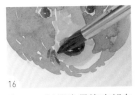

16

取 A5，以筆尖暈染吻部左側，以繪製暗部。

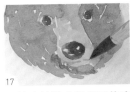

17

以筆尖繪製吻部周圍的暗部，並勾畫嘴巴的輪廓。

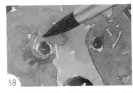

18

以筆尖暈染左眼周圍，以繪製暗部。

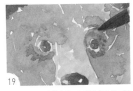

19

以筆尖繪製右眼周圍的暗部。

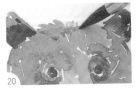

20

以筆尖在頭部上方勾畫短線。（註：以線條筆觸繪製可表現動物毛的質感。）

21

以筆尖持續在頭部上方勾畫短線。

22

如圖，棕熊繪製完成。

棕熊繪製
停格動畫 QRcode

其他 OTHERS

無尾熊

🐰 調色方法 Color

A1	Z15 咖啡 **5** + Z23 鋼青 **1** + 水 **1**
A2	Z15 咖啡 **3** + Z23 鋼青 **1** + 水 **8**
A3	Z15 咖啡 **7** + Z23 鋼青 **2** + 水 **1**
A4	Z09 玫瑰紅 **2** + Z14 褐 **1** + 水 **5**
A5	Z15 咖啡 **4** + Z23 鋼青 **1** + 水 **5**
A6	Z15 咖啡 **7** + Z23 鋼青 **2**

🐻 步驟說明 Step by step

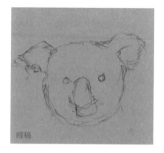

線稿

01
取 A1，以水彩筆筆尖暈染
左耳。

02
取 A2，以筆腹暈染頭部左
上方。

03
以筆尖暈染頭部上方，並
留反光白點，增加立體感。

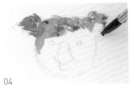

04
以筆尖暈染右耳，並預留右耳內側不上色。

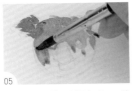

05
以筆尖暈染頭部上方，並預留眼睛不上色。

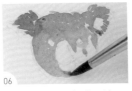

06
以筆尖暈染頭部左下方。

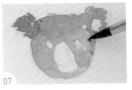

07
以筆尖暈染頭部右側。

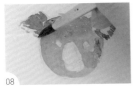

08
以筆尖在左耳邊緣暈染短線。（註：以線條筆觸繪製可表現動物毛的質感。）

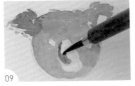

09
取 A3，以圭筆筆尖暈染鼻子。

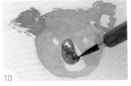

10
以筆尖持續暈染鼻子，並留反光白點。

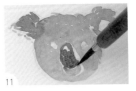

11
取 A4，以筆尖暈染嘴巴。

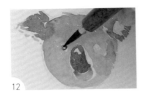

12
取 A5，以筆尖暈染左眼，並留反光白點。

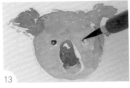

13
以筆尖勾畫右眼的輪廓。

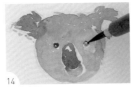

14
以筆尖暈染右眼，並留反光白點。

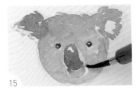

15
以筆尖暈染頭部右下方。

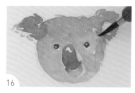

16 以筆尖在右耳勾畫短線。
（註：以線條筆觸繪製可
表現動物毛的質感。）

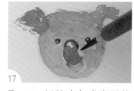

17 取 A6，以筆尖勾畫鼻子的
輪廓。

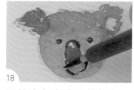

18 以筆尖勾畫嘴巴的輪廓。

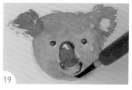

19 以筆腹暈染嘴巴周圍，以
繪製暗部。

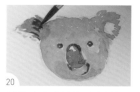

20 以筆尖在左耳勾畫短線，
以增加層次感。

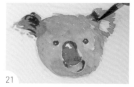

21 以筆尖在右耳勾畫短線，
以增加層次感。

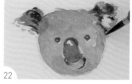

22 以筆尖持續繪製右耳的層
次感。

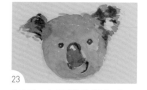

23 如圖，無尾熊繪製完成。

無尾熊繪製
停格動畫 QRcode

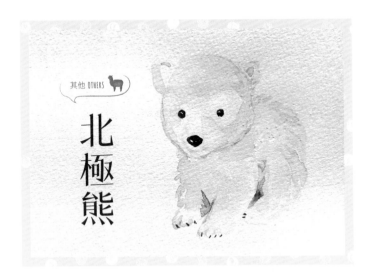

其他 OTHERS

北極熊

🐰 **調色方法** Color

A1	Z15 咖啡 **3** + Z23 鋼青 **2** + 水 **8**
A2	Z15 咖啡 **8** + Z23 鋼青 **2** + 水 **1**
A3	Z15 咖啡 **1** + Z21 天藍 **1** + 水 **9**
A4	Z15 咖啡 **7** + Z23 鋼青 **2**

🐻 **步驟說明** Step by step

線稿

01

取 A1，以水彩筆筆尖暈染左耳。

02

以筆尖暈染頭部左側。

03

以筆尖暈染頭部右側。

04 以筆尖暈染右耳。

05 以筆尖暈染脖子。

06 以筆尖暈染左前腳。

07 以筆尖暈染兩隻前腳。

08 以筆尖暈染頭部上方。

09 以筆尖暈染右後腳。

10 以筆尖暈染右前腳。

11 取 A2，以圭筆筆尖暈染左眼，並留反光白點，增加立體感。

12 以筆尖暈染右眼，並留反光白點。

13 以筆尖暈染鼻子，並留反光白點。

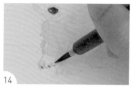

14 以筆尖勾畫左前腳，以繪製爪子。

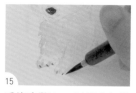

15 重複步驟 14，以筆尖勾畫右前腳的爪子。

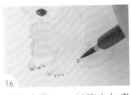

16
重複步驟 14，以筆尖勾畫
右後腳的爪子。

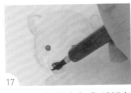

17
取 A3，以筆尖勾畫頭部左
側與嘴巴的輪廓。

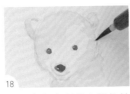

18
以筆尖勾畫頭部右側的輪
廓。

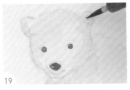

19
以筆尖暈染右耳內側。

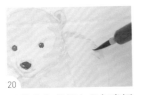

20
以筆尖在背部上方勾畫短
線。（註：以線條筆觸繪
製可表現動物毛的質感。）

21
以筆尖在腹部勾畫短線。

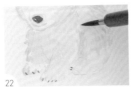

22
以筆尖在身體勾畫短線。

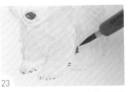

23
取 A4，以筆尖暈染右前腳
與右後腳的間隙，以繪製
暗部。

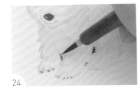

24
以筆尖暈染兩隻前腳的間
隙，以繪製暗部。

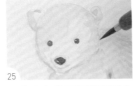

25
以筆尖勾畫下巴與頭部右
側的輪廓。

26
如圖，北極熊繪製完成。

北極熊繪製
停格動畫 QRcode

213

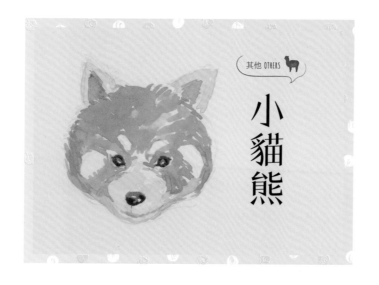

其他 OTHERS

小貓熊

🐰 **調色方法 Color**

A1	Z12 黃褐 **1** + Z15 咖啡 **1** + 水 **7**
A2	Z12 黃褐 **2** + Z13 椰褐 **1** + 水 **1**
A3	Z15 咖啡 **7** + Z23 鋼青 **2** + 水 **1**
A4	Z13 椰褐 **4** + Z15 咖啡 **1** + 水 **4**
A5	Z08 紅 **2** + 水 **3**
A6	Z15 咖啡 **5** + Z24 湛藍 **3**

🐻 **步驟說明 Step by step**

線稿

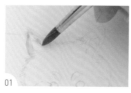

01
取 A1，以水彩筆筆尖暈染
左耳外側。

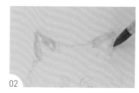

02
以筆尖暈染右耳外側。

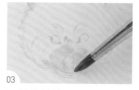

03
以筆尖暈染頭部下方。

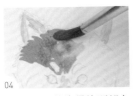

04
取 A2，以筆腹暈染頭部左上方，並預留左側眉毛不上色。

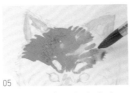

05
以筆尖暈染頭部右上方，並預留右側眉毛不上色。

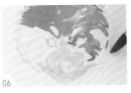

06
以筆尖暈染頭部右側，並預留右眼與臉頰不上色。

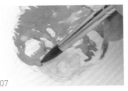

07
以筆尖暈染頭部左側，並預留左眼與臉頰不上色。

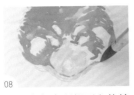

08
以筆尖勾畫頭部下方的輪廓。

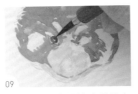

09
取 A3，以圭筆筆尖暈染左眼，並留反光白點，增加立體感。

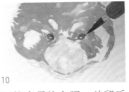

10
以筆尖暈染右眼，並留反光白點。

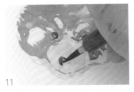

11
以筆尖暈染鼻子，並留反光白點。

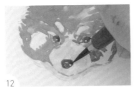

12
以筆尖持續暈染鼻子，並預留鼻孔不上色。

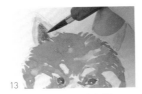

13
以筆尖暈染左耳內側。

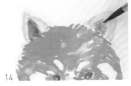

14
以筆尖暈染右耳內側。

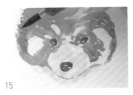

15
取 A4，以筆尖暈染頭部左側，以繪製暗部。

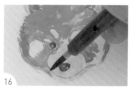

16 以筆尖繪製頭部左下方的暗部。

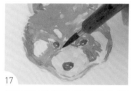

17 以筆尖持續繪製頭部左側的暗部。

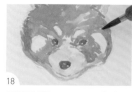

18 重複步驟 15-17，以筆尖繪製頭部右側的暗部。

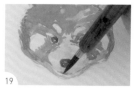

19 取 A5，以筆尖暈染嘴巴。

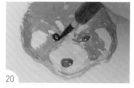

20 取 A6，以筆尖勾畫左眼的輪廓。

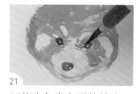

21 以筆尖勾畫右眼的輪廓。

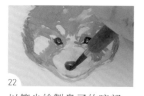

22 以筆尖繪製鼻子的暗部。

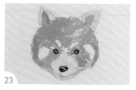

23 如圖，小貓熊繪製完成。

小貓熊繪製
停格動畫 QRcode

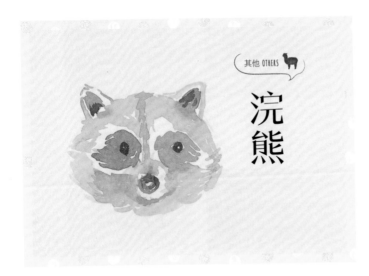

其他 OTHERS

浣熊

調色方法 Color

A1	Z15 咖啡 **2** + Z23 鋼青 **1** + 水 **3**
A2	Z15 咖啡 **5** + Z23 鋼青 **2** + 水 **6**
A3	Z15 咖啡 **5** + Z23 鋼青 **2** + 水 **2**
A4	Z15 咖啡 **1** + Z24 湛藍 **1** + 水 **9**
A5	Z15 咖啡 **5** + Z24 湛藍 **3**
A6	Z15 咖啡 **2** + Z24 湛藍 **1** + 水 **6**

步驟說明 Step by step

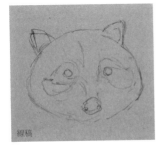

線稿

01
取 A1，以水彩筆筆尖暈染左耳的輪廓。

02
以筆尖暈染左耳內側。

03
以筆尖暈染右耳內側。

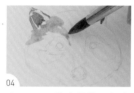

04 取 A2，以筆尖暈染頭部左上方，並預留左眼周圍不上色。

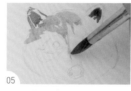

05 以筆尖暈染頭部上方。

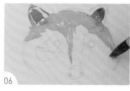

06 以筆尖暈染頭部右上方，並預留右眼周圍不上色。

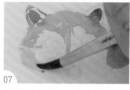

07 以筆尖暈染頭部左側。

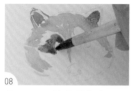

08 取 A3，以筆尖暈染左眼周圍，並預留左眼不上色。

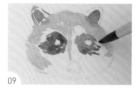

09 以筆尖暈染右眼周圍，並預留右眼不上色。

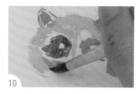

10 以筆尖暈染頭部左側。

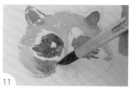

11 取 A4，以筆尖暈染頭部左側。

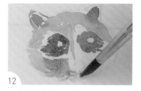

12 以筆尖暈染頭部下方。

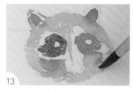

13 以筆尖暈染頭部右側。

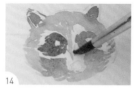

14 以筆尖暈染鼻子上方。

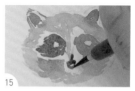

15 取 A5，以圭筆筆尖勾畫鼻子的輪廓，並留反光白點，增加立體感。

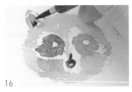

16
以筆尖暈染左耳內側，以繪製暗部。

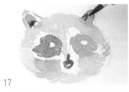

17
以筆尖繪製右耳內側的暗部。

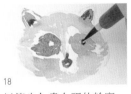

18
以筆尖勾畫右眼的輪廓。

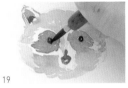

19
以筆尖勾畫左眼的輪廓。

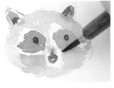

20
取清水，以筆尖暈染鼻子上方。

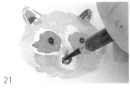

21
取 A5，以筆尖暈染鼻子左側。

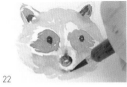

22
以筆尖暈染嘴巴。

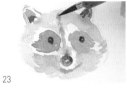

23
取 A6，以筆尖暈染頭部中間的暗部。

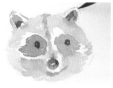

24
以筆尖勾畫右耳的輪廓。

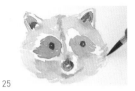

25
以筆尖勾畫頭部右側的輪廓。

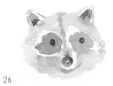

26
如圖，浣熊繪製完成。

浣熊繪製
停格動畫 QRcode

水彩插畫輕鬆繪

暈染出療癒系Q萌動物

◎版權所有・翻印必究
◎ 2019 年 05 月旗林文化出版
◎書若有破損缺頁請寄回本社更換

國家圖書館出版品預行編目（CIP）資料

水彩插畫輕鬆繪：暈染出療癒系Q萌動物/簡文萱
作. -- 初版. -- 臺北市：四塊玉文創有限公司,
2024.06
　　面；　公分

　ISBN 978-626-7096-61-1（平裝）

1.CST: 水彩畫 2.CST: 繪畫技法

948.4　　　　　　　　　　　　112015332

三友官網　　三友 Line@

書　　　名	水彩插畫輕鬆繪：暈染出療癒系 Q 萌動物
作　　　者	簡文萱
主　　　編	譽緻國際美學企業社・莊旻嬑
助理編輯	譽緻國際美學企業社・許雅容
封面設計	譽緻國際美學企業社・羅光宇
攝影師	吳曜宇
發行人	程顯灝
總編輯	盧美娜
美術設計	博威廣告
製作設計	國義傳播
發行部	侯莉莉
印　　　務	許丁財
法律顧問	樸泰國際法律事務所許家華律師
出版者	四塊玉文創有限公司

總代理	三友圖書有限公司
地　　　址	106 台北市安和路 2 段 213 號 9 樓
電　　　話	（02）2377-4155、（02）2377-1163
傳　　　真	（02）2377-4355、（02）2377-1213
E - m a i l	service@sanyau.com.tw
郵政劃撥	05844889 三友圖書有限公司
總經銷	大和書報圖書股份有限公司
地　　　址	新北市新莊區五工五路 2 號
電　　　話	（02）8990-2588
傳　　　真	（02）2299-7900
初　　　版	2024 年 06 月
定　　　價	新臺幣 400 元
I S B N	978-626-7096-61-1（平裝）
E P U B	978-626-7096-90-1
	（2024 年 08 月上市）